ENJOY CHINESE CALLIGRAPHY　典藏　# 如何看懂書法

◎侯吉諒　著

序　書法的文學與美學

不寫字，不一定不懂書法；會寫字，也不一定懂書法。

很多人書法學了很久，卻仍然看不懂書法，主要的原因，是因為學書法的方法不對。

學書法，除了學「寫書法」，還要學「看書法」。

除了字體工整、形式整齊，你看得懂一件書法的好或不好在哪裡嗎？

除了一眼即知的美，許多書法的美需要學習才能欣賞。

面對書法，如何欣賞？你的態度和方法正確嗎？

當你面對一大堆線條雜亂、結構毫無章法的「創意書法」時，你如何中肯評價其中的創意與亂搞？

為何書法不能只強調視覺效果，而我們又如何看懂書法中的意境與心情？

為什麼文學會是書法最核心的美學元素？歷史上最感動人的書法作品，如何在風格與內容的呈現上完美結合？

【目錄】

【卷首語】

書法作為文化的基因，在電腦時代更必須被重視和提倡。

事實上，我們身處學習、親近書法最好的時代，以前只有少數人才能接觸的國寶珍品，現在能以極其低廉的價錢，就買到精美的印刷品，甚至只要連上網路，任何書法的資料都垂手可得。

在電腦、網路普遍使用的時代，書法正要開啟一個新的文化太平盛世。

弦凝絕，凝絕不通聲暫
歇。別有幽愁暗恨生，此時
無聲勝有聲。銀瓶乍破
水漿迸，鐵騎突出刀槍鳴。
曲終收撥當心畫，四弦一聲
如裂帛。東船西舫悄無言

壹 進入了解書法的第一步

不懂書法的三個原因

一般人為什麼不懂書法的原因是：其一，書法的確不容易懂；其二，很多人認為自己沒有藝術的慧根；其三，很多人不懂裝懂。

古人談書法，多用許多類似的形容詞，所以很難確實了解書法之美，加上教育的偏差，把美育課當作術科來教，讓很多人誤以為自己沒有藝術的慧根，也從此不再接觸書法；而也有一些人不懂裝懂，未能虛心向學，以致失去真正了解書法的機會。

三個漸進的欣賞層次

一般來說，欣賞書法，大概有三個層次：

第一、粗略的視覺印象。就是一眼望去的直覺觀感，大部份的人停留在這個層次。

第二、一字一字的辨認書寫內容以及書寫的技巧。通常這要碰到你覺得不錯的作品才會這樣做，如果一件作品寫得不好，一眼望去就不會喜歡。壞蘋果咬一口就好，不必整顆吃下去，等到拉肚子才發現這顆蘋果是壞掉的，這是一般人的觀念，但是書法通常不是這麼回事，書法有很多東西就是你得先啃下去，然後等到二十年之後，才恍然大悟，喔！原來是這個樣子。

第三、就是整體觀看。整體觀看並不是大略觀看，而是要看很多細節，除了字體、風格，還有行距、字距、天地左右、橫直等等格式，以及文字和書法的搭配等等。

現代人對待書法最大的問題，是把書法當作一種視覺藝術。視覺的美感只是書法的一小部分而已，在視覺的美感之前還有更重要的東西。

15

連朝蘊釀密
雲玉垂侵曉遽
遂霈施芃來
恝符元旦正
宜時毅玉世
二皆毀玉世被
登拓學欢吟
遙自问心莠
何必冬

天禧
庚寅新正三日
密雪優霈書
前延瑞日皮
什書册志歲

神品

羲之頓首 快雪時晴佳想

安善未果為結力不次 王

羲之頓首

山陰張侯

君倩

以農層玩以示澤 送後裔

書法不只是視覺藝術

▶閱讀書法，必須仔細欣賞筆畫與整體的細節。

　　我的學生梁佳文有天給了我一本書《蘭亭論壇》，蘭亭論壇是大陸中央美術學院書法博士班導師邱振中所主持的，基本上是由目前大陸活動性最強，程度也比較好的一群書法家組成，在邱振中的主持下，開展覽、辦座談，宣揚他們對書法的看法。

　　他們年紀約在三十幾歲到四十幾歲，他們這一群人學歷大概都在碩士以上，而且都是書法專業，然而他們中還是有人主張書法是一個視覺藝術，所以有人說他在寫字的時候，是沒有內容概念的，這點讓我有點驚訝！不，是非常非常驚訝！寫書法而沒有內容概念，這等於是把書法最重要的東西丟掉了。

17

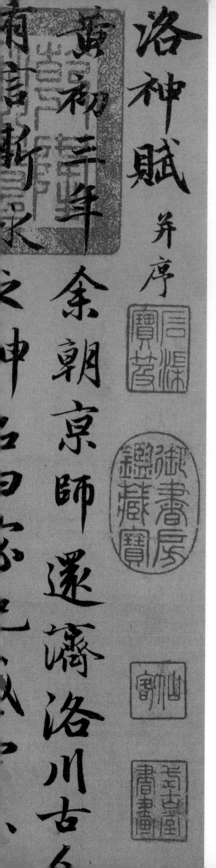

並不是用毛筆寫字就叫書法

太過重視結構的結果，書法就難免更偏向視覺效果。可是，並不是用毛筆寫字就叫書法，書法除了視覺，還有更重要的文字的、文學的或文化的傳承，無論如何解釋、演繹、純粹視覺式的追求和表現，必然漏失書法最重要的內涵——書寫的內容，以及內容與書法之間的有機結合。

◀ 書法除了視覺，還有更重要的文字的、文學的或文化的傳承。

感楚王說神女之事遂作斯賦

其詞曰

余從京域言歸東藩背伊闕越

轘轅經通谷陵景山日既西傾車

殆馬煩爾乃稅駕乎蘅皋秣駟

乎芝田容與乎陽林流眄乎洛川

於是精移神駭忽焉思散俯則

未察仰以殊觀睹一麗人于巖

洛神賦 并序
黃初三年余朝京師還濟洛川古人
有言斯水之神名曰宓妃感宗玉
對楚王說神女之事遂作斯賦
其詞曰

赤壁賦
壬戌之秋七月既望蘇子與客泛
舟遊于赤壁之下清風徐來水
波不興舉酒屬客誦明月之詩
歌窈窕之章少焉月出于東山

閒居賦
傲墳素之長圃步先哲之高衢
宥道吾不仕無道吾不愚何巧
智之不足而拙藐之有餘也
秋興賦 并序
晉十有四年余春秋三十有二始

潘安仁

書法的功能從記事到抒情

寫字的原始功能是記錄，而後慢慢變成抒情。

除了單純記錄之外的書寫，必然表達了內心的想法與感受，於是寫字就會有抒情的功能。因此，書法與文學互相輝映，就會產生書法藝術的完美形式與內容，這個形式與內容結合所產生的效果，我認為才是書法最重要的內涵。

比起一般以書寫技術為標的的「作品」，書信多了與朋友之間的互動，透露了許多真實生

景罕曜琿蟬晃而龕統綺之
土此馬游雲僕野人也
送秦少章序　張文潛
詩不云乎薰蕕蒼之白露
為霜夫物不受變則才不
成人不涉難則智不明季
秋之月天地始肅寒氣別
至方是時天地之間凡植
物出於春夏
為鑒定如右甲寅日甲寅人趙孟頫書
定武舊帖在人間者如晨星矣此又
茂、若啟明者耶元貞元年夏六月僕
將歸吳興姝亮肉翰以此卷求是正
千古不易　此趙吳興名言也周徵
其人其書亦是至理辛卯初夏偶得
褚彥錄趙書益識俟吾諒

活的面貌，因而有探索不盡的內涵。

也不過就是二十多年前，人們還在用書信談戀愛，所以可以在數十年後，重新回憶曾經走過的青春歲月與情感。現在的人呢？習慣了電話、手機、簡訊、MSN、臉書、電子郵件等立即互動的方式，所有的感情互動都是即時的，即時發生也即時消失，什麼都沒留下來，以後他們要用什麼來回憶呢？

書法本來只是日常生活中的書寫工具，毛筆字不只是讀書、寫詩、寫文章用的，也是寫信、寫筆記、甚至是記帳、塗鴉用的。

▲ 侯吉諒綜臨趙孟頫書帖。

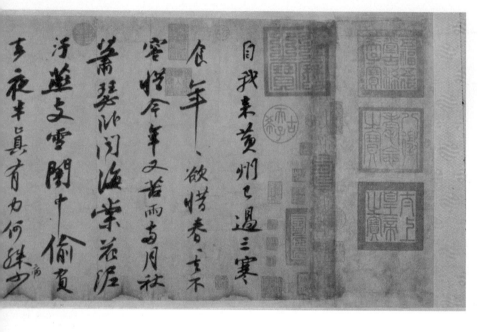

以前的人看到喜歡的詩詞，興趣一來隨手抄寫，既消遣或寄興，還因此有了文學上的滋潤、文化上的傳承、心靈上的寄託。

書法跟文學的互相輝映

現在有很多人談所謂的創意書藝，講求視覺效果和創意，似乎不講創意和創新，書法這個東西就好像與時代脫節似的。但我還是必須要強調，這種主張才是真的把書法最重要的元素給忽略了。決定一件書法作

春江欲入戶雨勢來
不已雨小屋如漁舟濛
水雲裏空庖煮寒菜
破竈燒溼葦那
知是寒食但見烏
銜紙君門深
九重墳墓在万里世擬
哭途窮死灰吹不
起

右黃州寒食二首

▶ 歷史上最好的書法就是文學作品。

品是否高明，其根本原因是在
於書法的技術是否表現了文字
的意涵，而不光只是書寫者用
書法作了一個什麼樣的效果，
空間布局的呈現，濃淡對比的
調配⋯⋯等，書法絕對不只是
這個樣子。

書法跟文學的互相輝映，
這才形成了書法完美形式跟內
容的結合。這不是我的結論，
而是千百年來中國書法的成就，
就是建立在這樣的基礎上。

書法一旦離開了文字的意
涵，就如同藝術只剩下技術。
強調書法是視覺藝術，只是看
外表而忽略了內在。

最好的書法都是文學作品

事實上，歷史上最好的書法就是文學作品。很多古人的書法，題款有寄興、遣興、寄懷這樣的字眼，這是因為他們藉由書寫抒發一時的情感，記錄當下發生的事情，因而也累積為文化的一部份。

現在很多書法家，很多寫字的人都會忽略掉這樣的東西，這實在是非常可惜的事。書法是透過文字內容來表達情感的，所謂「筆下留情」，就是你在寫字的時候要把自己的情感放進去。沒有文字內容，或者不重視文字內容，怎麼寄託情感呢？

〈蘭亭序〉表達了文字之美

比如說〈蘭亭序〉，我們知道〈蘭亭序〉是最有名的書法作品，書法史上

看到喜歡的詩詞，隨手抄寫，既消遣或寄興。侯吉諒寫辛棄疾〈青玉案〉。

東風夜放花千樹，更吹落、星如雨。寶馬雕車香滿路。鳳簫聲動，玉壺光轉，一夜魚龍舞。

蛾兒雪柳黃金縷，笑語盈盈暗香去。眾裡尋他千百度，驀然回首，那人卻在，燈火闌珊處。

辛棄疾青玉案
庚寅端午侯吉諒書

永和九年歲在癸丑暮春之初會
于會稽山陰之蘭亭脩禊事
也羣賢畢至少長咸集此地
有峻領茂林脩竹又有清流激
湍暎帶左右引以為流觴曲水
列坐其次雖無絲竹管弦之
盛一觴一詠亦足以暢敘幽情
是日也天朗氣清惠風和暢仰
觀宇宙之大俯察品類之盛
所以遊目騁懷足以極視聽之
娛信可樂也夫人之相與俯仰

趣舍萬殊靜躁不同當其欣
於所遇暫得於己快然自足不
知老之將至及其所之既惓情
隨事遷感慨係之矣向之所欣
俛仰之間以為陳迹猶不
能不以之興懷況脩短隨化終
期於盡古人云死生亦大矣豈
不痛哉每攬昔人興感之由
若合一契未嘗不臨文嗟悼不
能喻之於懷固知一死生為虛
誕齊彭殤為妄作後之視今
亦由今之視昔悲夫故列
敘時人錄其所述雖世殊事
異所以興懷其致一也後之攬
者亦將有感於斯文

▲ 書法跟文學的互相輝映，形成了書法完美形式跟內容的結合。

最厲害的就是王羲之，王羲之最有名的作品就是〈蘭亭序〉，可是有多少人仔仔細細地把〈蘭亭序〉看過一遍？如果沒有，那等於是把一個寶藏放在面前，卻視而不見喔！

練《十七帖》不能不懂內容

《十七帖》大部份是王羲之寫給他的朋友周撫的信，墨跡早佚，現存是唐代的刻本。因為它的文字內容跟他的書寫的形式都很吸引人，再加上唐太宗對王羲之的地位大力推崇，就將這些信刻成碑帖。從此就變成草書的經典範例，可說是學習草書的必修範本。可是，又有多少人仔細研究過《十七帖》的文字內容講的是什麼呢？很多人練《十七帖》練了好幾年，卻可能對文字內容絲毫不了解，或者就從來沒想到應該去了解。

◀ 練《十七帖》不能不懂其中的內容。

再例如，學習楷書最好的入門是〈九成宮醴泉銘〉，但很多人就是不知道〈九成宮醴泉銘〉的作者是誰？寫的是什麼內容？這種現象，非常非常普遍。

學習書法的基本功課，是要把內容弄懂

學習帖子最基本的功課，是要把帖中的內容弄懂，連文字內容這些東西都不懂，都不去了解，怎麼可能寫好書法？當然不可能，不把〈九成宮〉從頭到尾背到熟，〈九成宮〉不可能寫得好。所以我們在注重技術的過程當中，也要特別留意文字的東西，也就是書寫的內容。

九成宮醴泉銘

祕書監撿挍待中

鹿郡公臣魏徵奉

勅撰

學習帖子最基本的功課，是要把帖中的內容弄懂。

31

年少身便僂頭面似

不知敵鈕頭銀笈髮

節碎血色罹裙相

污今年歡笑復明春

伏月春風等誓朋度為

貳　書法字體的功能與美感

在許多展覽裡，我們很容易看到篆隸行草楷各種字體的書法作品，許多書法家也都以能寫各種字體為功力的表現，但仔細看作品的文字內容，卻常常和作品的書寫字體不能互相搭配。

漢字字體的演化與特色

篆隸行草楷是漢字字體的演化過程，也是因應各個時代的需求、使用的書寫工具、材料載體、以及相關書寫技術，所綜合發展出來的結果。

也就是說，篆隸行草楷字體的發明和發展，具有特定的美學意涵。

大致說來，篆隸行草楷字體的發明和應用，具有下列的特色：

篆→文書公告

隸→碑文紀念、公告

行草→速寫、記事、生活應用

楷→碑文紀念、公告

篆隸行草楷五種字體的發明，各有功能，這些功能決定了這些字體的形象跟用法。

小篆的發明

小篆是秦始皇為了統一文字，由其丞相李斯所發明。從現存的古文字資料看，春秋戰國時期的文字，確實是各種形狀、寫法都非常混亂、複雜，為了政令宣導的必要，統一文字是首要手段。

然而如何統一文字呢？

古時候交通不便，也沒有印刷技術，統一文字最好的方法，就是把文字刻在日常生活經常需要用到的器皿上，因此我們可以看到秦始皇統一天下的告示，出現在許多量米的器具上。

▶石鼓文上承西周金文，下啟秦代小篆，為介於大篆與小篆之間的書體。

三個決定漢字結構的數學因素

在當時交通非常不便利的情形下，要統一文字可以說難如登天。然而李斯的小篆卻具有三個非常清楚、而且是放諸四海而皆準的特色。

這三個特色就是：**垂直、水平、等距**。

垂直指直畫都是垂直的。

水平指橫畫皆水平。

等距指筆畫間的距離一樣。

垂直、水平、等距這三個條件不但構成了小篆字體的基本特色，也成為後來書法發展極為重要的特點，並且決定了漢字字體的美感原則。

由於小篆字體嚴格遵守垂直、水平、等距這三個數學邏輯特點，因此其字體就顯得莊重、大方和嚴肅，這樣的字體用於政令宣導，確實頗有效果。

▲垂直、水平、等距這三個條件決定了漢字字體的美感原則。

事實上，在篆隸行草楷中，篆書是最莊重的字體，後代的碑刻，通常也都在最明顯的位置，即「碑額」上，用篆書來刻標題，又稱「篆額」。其他的字體雖然各有其美，但就是沒有篆書的莊重之感。

篆書在漢朝以後逐漸沒落，只有少數書法家才擅長，但到了清朝又復興起來，篆書可以說是清朝文人的最愛。

用篆書刻碑額，比其他字體更顯得有莊重之感。

古典藝術的典型

清朝人講篆書的時候常常用「高古」來形容，但那是什麼意思，卻不容易說明，也不容易體會。許多用於形容書法的形容詞常常如此，只能意會，很難言傳，各憑想像，但也因此產生許多問題。

例如很多人形容書法線條很喜歡說「蒼勁」，但什麼是蒼勁？很難解釋。

「高古」也是如此，看清朝人自己解釋高古，那真是天花亂墜、不知所云。

在我看，解釋「高古」倒是不困難，就是絕對的水平、垂直和等距，你能做到這三個條件，寫出來的字就一定很高古。

絕對的水平、垂直和等距，是所有古典藝術的經典典型，當一件作品只有這三個條件，沒有太多其他東西來干擾的時候，它就會顯得高古。

可是，絕對的水平、垂直和等距看似簡單，要做到卻非常困難。

篆書的等距還應該包括筆畫粗細的完全一致，這是非常困難的，我們現在

看到的李斯的碑刻〈嶧山碑〉，就是筆畫粗細完全一致的字體，筆畫粗細刻的

時候可以慢慢修正，但要用毛筆寫出來，就很困難了。

小篆的書寫工具可能不是毛筆

因此我推測，李斯當年寫篆書的時候，用的並不是毛筆。比較有可能的寫

法，是用硬筆（木竹）沾墨或顏料書寫，刻的時候再修正粗細。

但無論是用什麼工具，寫筆畫粗細一致、而且絕對垂直、水平的線條，一

定需要高度的專心、緩慢地書寫，否則很難控制精準度。

因此，篆書這樣的字體，並不適合實際生活上的應用。

所以我們在許多秦簡當中，已經看到類似隸書的字體。

▲「高古」就是絕對的水平、垂直和等距。圖為唐朝書法家李陽冰篆書碑刻作品〈三墳記〉局部。篆書這樣的字體，並不適合實際生活上的應用。

隸書的定義

所謂的隸書，本來是販夫走卒寫的字體，是一種日常生活中實際應用的字體，特色是筆畫比較隨意、運筆比較快速、結構也比較不像小篆那麼嚴謹。

現在我們練的隸書，是隸書經過長期演化之後，由書法家寫的字體，像〈禮器碑〉、〈張遷碑〉等等，都是比較正式的字體。

其他比較早期的隸書，像〈西峽頌〉、〈石門頌〉、〈封龍山頌〉等等，還帶有明顯的篆書風格，因而顯得非常古拙。

▶〈石門頌〉的風格簡樸大氣。

隸書最重要的藝術特徵

從藝術性的角度來看，隸書的出現最重要的意義，就是書寫的速度，以及筆畫的輕重變化。

張襄廣通風偕
閒與緣寓南邑
嚴西軍六
裏之火東力

九夷荒遠既殯

各貢所有強是

輔漢世載其德

炙既自少君盖

▲圖為〈乙瑛碑〉局部。

出玉家錢給

大酒真滇報

蘣文門火常祠

篆書字體的筆畫是沒有速度和輕重變化的，所以它的表現方式非常單一，也非常單調，所以篆書可以維持一種高古、簡約的風韻，但對藝術性來說，篆書的表現面向也相對單調一些。

隸書開啟了後代的書法藝術

隸書的書寫方式有速度、有節奏、有粗細輕重的變化，加上「蠶頭雁尾」式的筆法，讓隸書的書寫表現性比篆書多了許多，也開啟了後代的書法藝術。

除了隸書字體本身，書寫隸書字體所需要的技術的提升，我覺得是隸書在書法史上最重要的意義。

漢朝是中國書法發展最為迅速的時代，隸書、行草都迅速發展完成，而到了東漢末年，也出現了初具雛形的楷書，在當時稱為「真書」。

◀ 隸書的書寫方式開啟了後代的書法藝術。圖為〈曹全碑〉局部。

【侯吉諒書法講堂】

《筆法與漢字結構分析》
《筆墨紙硯帖》

首刷限量、隨書加贈
埔里 廣興紙寮 珍貴手工紙樣

手工紙工法繁複，獨具匠心，宜書寫、賞玩、珍藏、贈禮。

內含珍貴手工紙十品：封面由惜福宣印刷

一、5120原色楮皮羅紋　　　　六、銀色紙（熟紙）

二、仿宋羅紋　　　　　　　　七、米色冷金紙

三、白玉宣　　　　　　　　　八、3300原色楮皮紙

四、3K羅紋　　　　　　　　　九、仿古色蟬衣雁皮（熟紙）

五、耐磨耐操紙　　　　　　　十、黃金紙（熟紙）

廣興紙寮
www.taiwanpaper.com.tw

545台灣南投縣埔里鎮鐵山路310號
電話 04-9291-3037

聯經出版公司

主雝亭部吏王寋

程橫芋賦與有疾

者咸蒙瘵惵惠政

又流甚恰寰郵百

娃緱負及者如雲

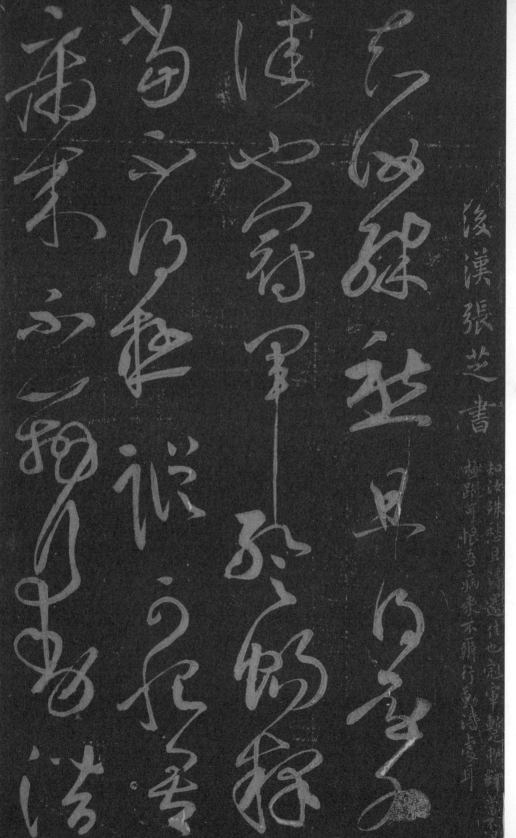

後漢張芝書

和汝殊愁且得還佳也冠軍暫暢釋當不滅極慮可恨吾病來不辭行動遊處聲

行草的發生

因為現代人學習書法的順序是先楷書後行草，所以一般很容易誤以為行草是最後發展的，其實行草應該和隸書同時出現。

行草是速寫技術的生活應用

行草是速寫技術的生活應用，而後再由書法家專業化，至少在漢代時草書就發展得相當完備了，所以懷素〈自敘帖〉記載「草稿始於漢代，崔杜尤擅其美」；事實上，在王羲之的時代，「草聖」之名是歸於張芝，王羲之也說過「若寡人耽之若此，未必謝之」，意思是，王羲之在評論張芝的草書時，自認還未達到張芝的精熟。

53

毛筆的使用更為自由和變化

行草的發展，意謂著書法筆法從隸書古樸筆法的大躍進，毛筆的使用更為自由和變化，字形的結構也更趨向美的表現，因為行草的線條自由流暢、變化多端，給予書寫者更大的表現空間。

行草是王羲之的年代最通用的字體，上自帝王下至販夫走卒，都以行草為日常生活的書寫字體。草書經典《十七帖》是王羲之寫給友人的書信，後來在唐朝刻成碑，並且成為學習草書的經典。

◀ 行草的線條自由流暢、變化多端，給予書寫者更大的表現空間。圖為王羲之〈二孫女帖〉。

羲之頓首二孫女不育傷
悼之
灾令痛之纏心不能已何
惜切此當望十日之中二孫
痛切此當望十日之中二孫
沒如此羲之故又

55

王羲之遠官帖

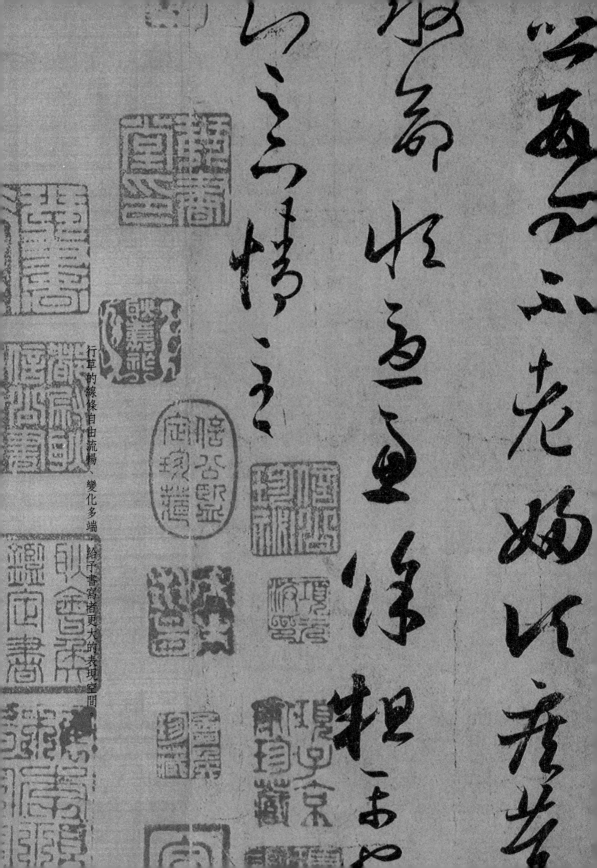

行草的線條自由流暢、變化多端，給予書寫者更大的表現空間，

唐朝草書的突破：張旭、懷素

草書在唐朝也有突破性的發展，其中以張旭、懷素兩人最具代表性。

草書因為書寫快速，需要精熟的技法，以及高度專注的寫作狀態，因而草書書法往往可以表現出書寫者的心理狀態，韓愈在〈送高閑上人序〉中有一段非常著名的文字：「往時張旭善草書，不治他技。喜怒窘窮，憂悲、愉佚、怨恨、思慕、酣醉、無聊、不平，有動於心，必於草書焉發之。觀於物，見山水崖谷，鳥獸蟲魚，草木之花實，日月列星，風雨水火，雷霆霹靂，歌舞戰鬥，天地事物之變，可喜可愕，一寓於書。故旭之書，變動猶鬼神，不可端倪，以此終其身而名後世。」

可以說把草書的功能極大化了，韓愈的文字或有誇大之處，但也說明了草書的創作和欣賞可以達到相當高的層次。

◀草書的創作和欣賞可以達到相當高的層次。圖為張旭〈古詩四帖〉局部。

58

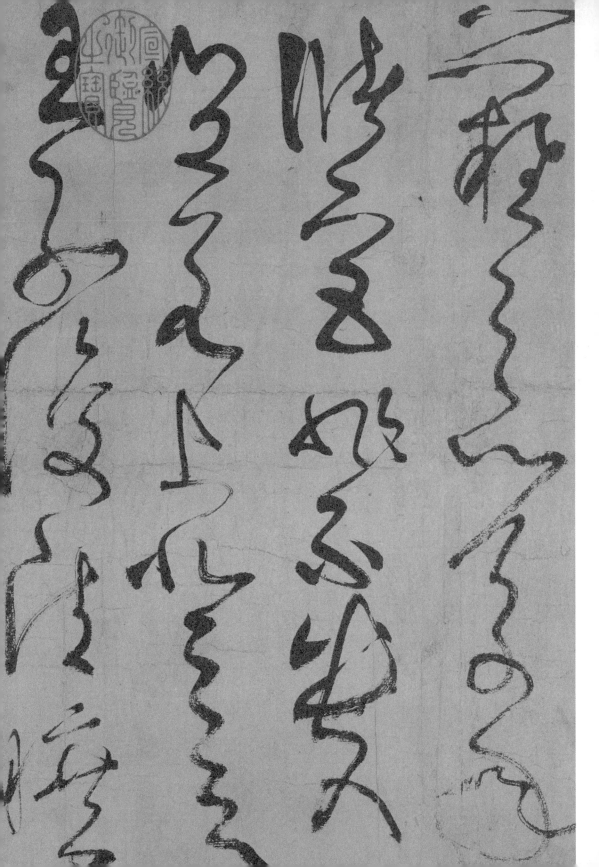

草書的寫作和欣賞都很不容易

不過，草書的寫作和欣賞都很不容易，主要是字體不容易辨認、記憶，沒有純熟的書寫技術寫不出草書，而沒有經過一定的訓練，也沒有辦法判斷草書作品的好壞，很多人誤以為草書就是潦草的草，其實不然，就書寫的技術來說，草書最難，而就字形的結構來說，草書可能是所有字體中最嚴格的，因為一點一畫都不能馬虎，轉彎的角度、大小、弧度也都不能超過規矩，否則草書就很容易無法辨認，也就失去了文字最根本的記載、溝通的功能。

▲草書的寫作和欣賞都很不容易，懷素〈自敘帖〉局部。

楷書完成

在行草之後完成的字體演化是唐朝的楷書，唐楷出現以後，漢字字體的發展也就整個完成了。

唐楷最容易誤會

唐楷的特色大家比較清楚，但最容易有誤會，例如，所謂的「唐人重法」，就常常被後人解釋為唐人的書法最有法度，最有法度的字體就最困難、最有學問等等。

影響所及，大家寫起楷書來，無不戰戰兢兢，除了正襟危坐，還得下筆非常謹慎、緩慢，好像非得如此，才能寫好楷書。

◀唐楷的特色大家比較清楚，但也最容易有誤會。顏真卿〈忠義堂帖〉局部。

之名耳可聞而
口不可道也有
唐大曆三季夏
四月金紫光祿
大夫行撫州刺
史上柱國魯郡

楷書過度強調「學書法的方法」

由於種種錯誤的理解和引申，楷書的法，演變到後來，就成為許許多多寫書法的規矩──從執筆的方法到筆畫的方法、字體結構的方法，都有許許多多的法，並且成為學習書法的諸多「真理」，結果，「學書法的方法」比「寫好書法的方法」更被講究和強調。

但無論如何，楷書的形成，其字形、結構、筆畫順序的定位，以及字體的容易辨認性，都使得文字更容易學習和普及，字體的發展也因而從此定鼎，不再有更新的變革。

但書法作為一種應用技術和美的書寫技術，還是不斷地演化，各個時代都有其不同的時代特色。

楷書工整、規律，以及書寫的便利性，使楷書成為最容易學習和通用的字體。楷書也因此成為後世初學書法的第一選擇，楷書的美，也成為大家認識書法之美的開始──工整、規律。

然而楷書過度強調「學書法的方法」，也限制了大家認識書法的廣度與深度，從而產生了許多錯誤的觀念，至少對現代人而言，過多嚴格的「學書法的方法」，造成書法與大眾的隔閡，在書法已經不普及的年代，對書法有越來越多的錯誤認識。

楷書的實際應用並不普遍

楷書作為一種大眾化的字體，由於它的工整特性，雖然大眾化，但在實際應用並不那麼普遍，至少在使用毛筆作為書寫工具的年代，楷書除了成為習字的範本，其主要的應用，還是在碑文紀念、公告的作用上。

在日常生活使用中的書法方式，還是以行書為最普遍，行書的內容中，從文稿、信件到詩詞，是內容最豐富、應用最廣泛的字體。

古人寫字，只要是碑刻，必定講究一定的書寫技術、形式和視覺美感，書寫的態度必然謹慎、莊重、小心，所以那樣的字也顯然正經嚴肅。

可是寄情抒懷的時候，就比較隨意了，因為那是比較私人的書寫，很自然的會流露出個人的情緒，書法的美，於是被表現得更多、更自由、更多元。

因此，談書法之美，除了認識篆隸行草楷五種字體的特有功能外，最重要的就是認識書法史上的「三大行書」。

◀在日常生活使用中的書法方式，還是以行書為最普遍。

66

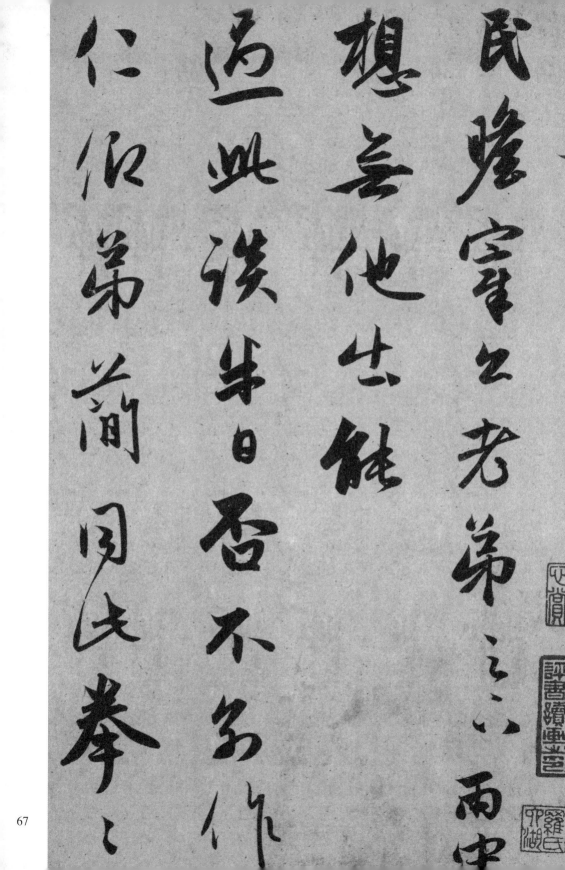

民艱窘空老弟之谓雨中

想无他共能

适此後半日否不多作

仁伯弟简同氏拳之

涯淪海人相逢何必曾
相識我從去年辭帝
謫居臥病潯陽城
潯陽地僻無音樂終歲
聞絲竹聲住近湓江

參　書法必懂的三大行書

所謂三大行書，是指王羲之的〈蘭亭序〉、顏真卿的〈祭侄文稿〉、蘇東坡的〈寒食帖〉。

之所以稱為「三大行書」，是因為這三件作品是公認書法史上寫得最好的三件行書作品。

在仔細賞析「三大行書」之前，必須要特別先提出來的重點是，這三件作品都是草稿，都不是現代書法家特別寫來展示的那種「正式的作品」。

書寫者的本性流露

正因「三大行書」都是草稿，所以書寫時反而能夠意隨筆走、筆隨意轉，就是你的筆隨著你的心意在流轉在流動。

要把書法寫到最好，必須達到筆隨意轉的層次，才能「我手寫我心」，才可以將心情流露在筆畫之中。

▲書法要先回歸到「寫字」這個基本態度，不要一寫字就想要寫作品。

鍾繇奇傳之筆法
乃為精一稜以致張伯
此書譜句也誠書覽窶真言蓋松雪
之前書家多力捉一稜的風格鮮明由至
明朝吳門書派漸為蘇董善各體影響
所逐成常俗之見於習書之道尤貴書精而
老敏雜此又非識者雉知也壬辰五月候青藤
老醉　不波

但有了技術，也不一定有藝術，像現代人寫書法的態度，就算技術夠了，卻不講究文字內容，寫字的時候和書寫的內容沒有感應，當然也就很難有什麼藝術可言。

寫字當下所表現的是個人本性

因此，我常常強調書法要先回歸到「寫字」這個基本態度，不要一寫字就想要寫作品。書法家如果沒有時常寫字記錄自己的心情與想法，寫字的心思轉折怎麼可能進入筆畫之中？

「夫人靈於萬物，心主於百骸。故心之所發，蘊之為道德，顯之為經綸，樹之為勛猷，立之為節操，宣之為文章，運之為字跡。……人心不同，誠如其面，由中發外，書亦云然。所以染翰之士，雖同法家，揮毫之際，各成體質。」

君不見詩人借車無一載，雷得一錢
何乏賴晚年更似杜陵翁右臂猶存
耳先贖人將蟻動作牛鬪我覺風
雷真一嘻開塵掃盡根性空不須更枕

▶蘇東坡〈次韵秦太虛詩帖〉局部。

這是明代萬曆年間的書法家項穆的論述，不是什麼重要的書法鑑賞理論，也沒有高談書法藝術的境界是如何玄妙深奧，卻明白指出了寫字最本質的特性——什麼樣的人寫什麼樣的字，即使經過嚴格訓練，在寫字的當下，所表現出來的，還是個人的本性。

73

從這個觀點，我們才有辦法理解，為什麼王羲之是瀟灑的、顏真卿是正義凜然的，而蘇東坡又是多麼曠達豁然於人世一時的榮辱。

〈蘭亭序〉：美的極致見證

在文學家眼中，魏晉是中國最「風流」的一個時代，在那個時代，政治、社會都動亂到極點，文學藝術的發展卻燦爛無比。

魏晉之前，中國的文學與藝術大都依附在政治與政權的歌功頌德上，到了魏晉，文學與藝術的「美的功能」才開始被當作嚴肅的目標追求，客觀的社會條件是，魏晉時期開始把美當作一種獨立的功能來追求和享受。

在文學中，劉義慶一部《世說新語》記載了那個時代六百多人的言行，這是從來沒有過的著作形式和內容，因為在此之前的傳記，不是帝王就是名臣，也很少有生活的小點滴，這樣的記錄為後世揭示了一個風流瀟灑的文化現象。

◀沒有王羲之那一手流暢漂亮的書法，我們將只能在文字的抽象描述中，去想像所謂的魏晉風流。

趣舍萬殊靜躁

於所遇暫得於

知老之將至及

書法驗證了魏晉風流

　　然而，如果沒有王羲之、王獻之、王恂那一手流暢漂亮的書法的話，千年之後，我們將只能在文字的抽象描述中，去想像所謂的魏晉風流究竟是什麼樣的境界，而那種想像必然十分的空洞與虛幻。

▲王獻之〈鵝群帖〉。

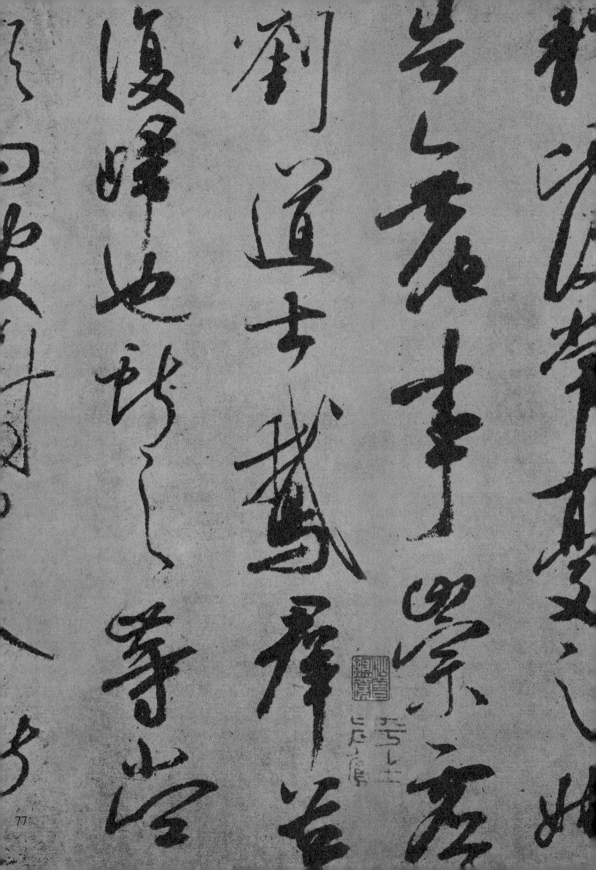

〈蘭亭序〉太多奇妙的玄機

如果只能舉一件作品來說明中國書法可以達到的最高成就，無疑就是王羲之的〈蘭亭序〉。〈蘭亭序〉成為書法中的瑰寶委實有太多奇妙的玄機，因為，以後世書法所發展出來的形式來看，〈蘭亭序〉甚至並不具備「觀賞書法」的任何要件——它不是書法家有意要寫來流傳後世的東西，也不是官方歌功頌德、用來昭垂典範的碑文，不是魏晉時期流行的名士間互相聞問酬答的尺牘，也不是官方歌功頌德、用來昭垂典範的碑文，而只是王羲之酒後微醺時信手寫就的草稿。

永和九年（西元三五三年）王羲之與諸多名士在會稽山陰的蘭亭「修禊」，以青瓷流觴飲酒，孫綽等二十六人當場賦詩三十七首記勝，王羲之用鼠鬚筆在烏絲欄蠶繭紙上起草，為這次聚會的詩作寫序，文章不長，才三百二十五字，卻有多次修改，據說王羲之因此酒醒之後重寫多次，卻都不及原稿。

◀〈蘭亭序〉局部。

無絲竹管絃之

一觴一以暢敘幽情

氣清惠風和暢仰

俯察品類之盛

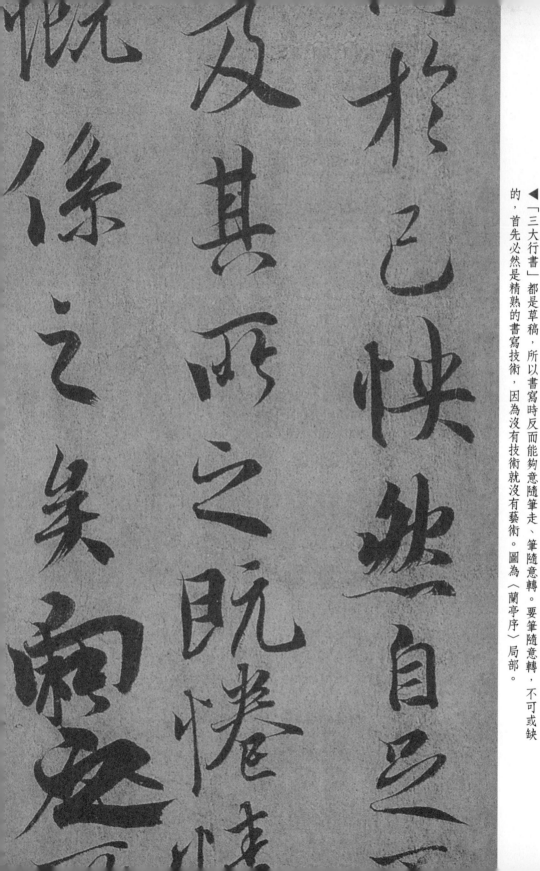

▲「三大行書」都是草稿，所以書寫時反而能夠意隨筆走、筆隨意轉。要筆隨意轉，不可或缺的，首先必然是精熟的書寫技術，因為沒有技術就沒有藝術。圖為〈蘭亭序〉局部。

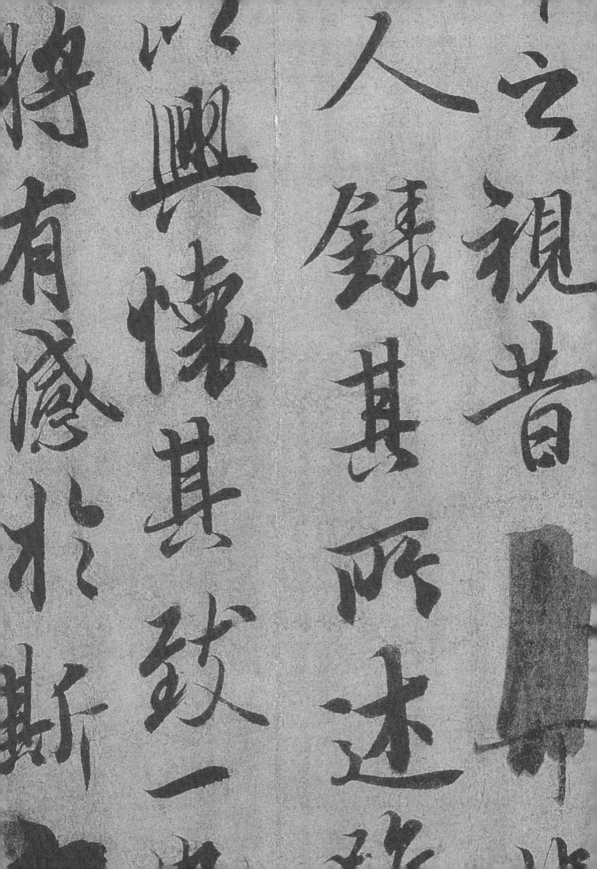

之視昔

人錄其所述

以興懷其致一

將有感於斯

筆鋒落處，直見性命

酒後寫字往往可得佳作，杜甫〈飲中八僊歌〉「張旭三盃草聖傳，脫帽露頂王公前，揮毫落紙如雲煙」，正說明酒後更能夠放開心神的拘束，可以沒有顧忌的盡情揮灑，可以讓書寫的狀況更為靈動自由。而王羲之〈蘭亭序〉的境界尤高，因為它根本就只是一篇草稿，手到之處皆是當時全神貫注的心思意念，正是身心暢然、了無牽掛，於是筆鋒落處，皆是直見性命的真情。

於是，《世說新語》所記載的，像支道林、向秀的明理善言，衛玠、潘岳的美貌風姿，阮籍、嵇康的特立獨行、笑傲王侯，謝安、桓溫的胸懷大略等等整個時代所孕育出來的美感精神，都一點一滴的流洩在王羲之的微醺的筆墨中。沒有那樣的時代，沒有那樣坦蕩放鬆的書寫狀態，王羲之的書法功力再深厚，也不可能寫出〈蘭亭序〉那樣的作品。

奇妙的是，這樣的狀況也同樣發生在顏真卿身上，也可能曾經發生在蘇東坡身上。

▲〈蘭亭序〉因為只是一篇草稿，手到之處皆是當時全神貫注的心思意念，於是筆鋒落處，皆是直見性命的真情。唯有透過臨摹，才能一筆一畫深度閱讀。

能喻之於懷固知一死生為虛
誕齊彭殤為妄作後之視今
亦由今之視昔　悲夫故列
叙時人錄其所述雖世殊事
異所以興懷其致一也後之攬
者亦將有感於斯文

小字易工整而難於流暢蓋點畫既微則
波折頓挫即不易精到使轉亦難跌宕
多姿非以功夫純熟毫芒之動皆能心領
神會始竟其境　壬辰四月侯吉諒

〈祭姪文稿〉的國仇家恨

代表顏真卿書法最高成就的，不是氣勢磅礡的〈大唐中興頌〉、不是規矩嚴整的〈顏氏家廟碑〉，而是〈祭姪文稿〉，也是一篇刪改痕跡處處可見的草稿。

安祿山造反之時，顏杲卿任常山太守，城陷罹難，幼子季明

大虧賊臣擁眾石□賊臣邠敕

孤城圍逼父圉陷子死巢

傾卵覆天不悔禍誰為荼

荼毒念爾遭殘百身何贖

嗚呼哀哉吾承天澤移牧河

□泉明

首櫬及茲同還撫念摧切

震悼心顏方俟遠日

歸□爰開土門土門既開凶威

▲代表顏真卿書法最高成就的，不是氣勢磅礡的〈大唐中興頌〉、不是規矩嚴整的〈顏氏家廟碑〉，而是〈祭姪文稿〉。

亦遭到殺害，顏真卿派長姪泉明前往認屍，僅得季明人首歸喪，顏真卿為文祭之，是為祭姪文。全稿以行楷寫成，起收筆富篆意，正是顏真卿寫字的習慣，在哀筆急就下，〈祭姪文稿〉多見刪改塗抹，斑斑墨瀋盡是鬱屈頓挫之情，與文中「天不悔禍，誰為荼毒」之句呼吸相應，千年後讀之、視之，猶令人感到家國巨變、親人慘逝之痛。

〈寒食帖〉的隨意寄興

蘇東坡的情形比較複雜，因為有「天下第一蘇東坡」之稱的〈寒食帖〉看來不像草稿，寫字時的狀態我們沒有辦法完全掌握，然而巧合的是，〈寒食帖〉也不會是有意寫來「流傳後世」的作品；比起蘇東坡其他的書法，〈寒食帖〉書寫時的隨意性，恐怕比一般友朋往來的信函還要隨興，因為在蘇東坡給朋友的信件、詩作唱和的書法作品中，都很少看見字跡修改更動的，而〈寒食帖〉寫在兩張連接起來的紙上，如〈蘭亭序〉、〈祭姪文稿〉一樣，有漏字加添、錯字點去的情形，一樣沒有落款具名，只在詩後以略小的字寫著「右黃州寒食二首」一行標識詩名，看來若非草稿，也只是蘇東坡自己整理詩稿時騰錄另紙的情形而已。

而正是如此這般的隨意寄興之作，才完全沒有誇張和保留的流露出了蘇東坡謫居黃州的諸多心情。

◀人類歷史中沒有蘇東坡，就少了一種曠達的身影，人類文化中沒有了〈寒食帖〉，就少了一種經過苦難後而依然瀟灑的泰然。

自我來黃州已過三寒

食年、欲惜春、去不

容惜今年又苦雨兩月秋

夜半真有力何殊少

年又病起須已白

春江欲入戶雨勢來

不已兩小屋如漁舟濛濛

87

自我來黃州已過三寒
食年〻欲惜春〻不
容惜今年又苦雨兩月秋
蕭瑟臥聞海棠花泥
汙燕支雪闇中偷負
去夜半真有力何殊少
年子病起須已白
春江欲入戶雨勢來
不已而小屋如漁舟濛〻
水雲裏空庖煮寒菜
破竈燒濕葦那

右側：

知是寒食但見烏

銜紙　君門深

九重墳墓在万里也擬

哭塗窮死灰吹不

起

右黄州寒食二首

北宋四大家以蘇軾為冠盖東坡
書法自蹊天真無山谷刻意束萊
跳脱蔡襄擬古諸病坡公自謂
我書意造本無法無法非無
法也是無拘於既定之法故筆
势随文意化生此又三家所不及
零捌年捌月用仿唐筆　侯吉諒

▲侯吉諒臨摹蘇東坡〈寒食帖〉。

〈寒食帖〉凝固了當年蘇東坡的生命境界

蘇東坡謫居黃州的第一年八月，他的乳母王氏卒於臨皋亭，自己待罪於邊陲，連生活都成問題，即使得友人之助得以躬耕自足，但心中苦楚，自是不言可喻。〈寒食帖〉以一時的書寫凝固了當年蘇東坡的生命境界，詩是那樣的詩，字是那樣的字，心情是那樣的心情，書法的神妙竟然又一次在無意中顯露了它的威力。

沒有元豐二年的「烏台詩案」，蘇軾不會被流放到荒僻的黃州，在那裡的心情慘澹無比，何況他的乳母王氏也在黃州第一年八月過世，所謂「我生天地間，一蟻寄大磨」，人生至此無論如何是再瀟灑不起來了。

然而沒有黃州就不會有蘇東坡，也就不會有天下第一的〈寒食帖〉，人類歷史中沒有蘇東坡，就少了一種曠達的身影，人類文化中沒有了〈寒食帖〉，就少了一種經過苦難後而依然瀟灑的泰然。

▲所有在〈寒食詩〉文字中表達的心情，〈寒食帖〉的每一筆每一畫都說到說盡了。

破竈燒濕葦那

知是寒食但見烏

銜紙　君門深

九重墳墓在万里也擬

哭塗窮死灰吹不

起

右黃州寒食二首

91

除了顏真卿的〈祭姪文稿〉，中國書法不曾有過這樣心手相應的最高成就。

所有在〈寒食詩〉文字中表達的心情，〈寒食帖〉的每一筆每一畫都說到說盡了。難怪北宋四大家之一、書法超絕、筆勢驚人的黃山谷也要在蘇東坡「我書意造本無法」的點畫中佩服得口服心服。

黃山谷於「無佛處稱尊」

東坡大概也知道自己的書法到了什麼樣的境界，所以在他寫完〈寒食帖〉之後，故意留下那張宣紙後面的空白──他知道，有人會用他一生最好的字來題〈寒食帖〉；果然黃山谷這樣做了，可是黃山谷還是承認，無論自己的字如何好，在〈寒食帖〉面前，也只能「無佛處稱尊」。

江兆申老師常常說：「心中有神下筆有鬼。」一旦你寫字時，就想著要寫作品的時候，通常就會寫不好，所以我們應當要將寫書法這件事，視為一件比較平常的事情，進而才能夠體會書法的樂趣跟最高境界。

▲ 黃山谷於「無佛處稱尊」。

余生平見東坡先生真蹟不下三十餘卷必以此為甲觀已

摹刻戴鴻堂帖中葢其昌觀并題

東坡戲見此書應笑我於無佛處稱尊也

聽今夜聞君琵琶語，如聽仙樂耳暫明。莫辭更坐彈一曲，為君翻作琵琶行。感我此言良久立，卻坐促弦弦轉急。

肆　臨摹是一種深度的閱讀

在我練字練了二十年的時候，當時一度還認為有些字不能練，例如〈蘭亭序〉，就是我當時覺得不能練的字，因為它太深奧、太高明，非人間之筆墨所能追求，所以覺得是不可練的字。

▲侯吉諒臨〈蘭亭序〉局部。

觀宇宙之大
察品類之盛

工具、材料、技術、風格

但是等到我的書寫技術越來越好的時候，有一天，手工造紙專家王國財先生做了一張紙，名曰「金石印賞箋」，那張紙第一次讓我感受到什麼叫「筆墨相融」，就像用菠蘿宣寫楷書的那種感覺，在菠蘿宣上寫楷書或寫小行草會有一種細膩綿密的感覺。但是當時我沒有那樣的紙張可用，菠蘿宣我也是苦等了三十多年，才被重新製作上市。

那時，我第一次感受到那種「筆墨相融」的狀況的時候，我就想，應該可以來練〈蘭亭序〉了。這時，我把最好的條件統統拿出來，最好的條件就是指筆、墨、紙這三樣最好的工具，然後開始練就起〈蘭亭序〉，我發現，〈蘭亭序〉並非想像中那麼困難，也不是不可以練的。

▲侯吉諒精選文房四寶，就是要將〈蘭亭序〉寫到極致。

永和九年歲在
癸丑暮春之初會
于會稽山陰之

永和九年歲在

永和九年歲在

永和九年歲

於斯文
者 心 將有感

永和九年歲在

永和九年歲在

辛卯春月以蘭亭序為課極得
帚佳筆精墨妙心手雙暢
之趣古人未必有此境界俟吉諒

我教學生寫字，一般從〈九成宮〉入手，當學生可以掌握基本的運筆筆法後，我就會嘗試教他們寫行書。以前印刷不發達，學行書大概多從碑刻的〈聖教序〉開始，那是王羲之行書的集刻名碑，大概也是一千多年來學書法的人都要練的帖子，但是碑刻的字有很多筆法是看不清楚的，所以，我想與其讓學生從比較差的刻本開始，倒不如直攻馮承素的〈蘭亭序〉摹本，也有很多學生寫書法學不到二年就寫〈蘭亭序〉，有的學生甚至學了七、八個月就開始進入〈蘭亭序〉筆法練習，事實證明〈蘭亭序〉是可以臨的，並非多年來想像中的困難。

古人做得到的事情，我們應該也能做得到，自從我將〈蘭亭序〉練起來以後，就覺得沒有什麼不可練的。最重要的是，只要觀念對，工具材料對，方法也對，那應該沒有什麼做不到的。

▲臨帖除了整體閱讀、單字閱讀，還要一筆一畫地閱讀與分析筆法。圖為侯吉諒臨〈蘭亭序〉單字放大。

感趣
雅興
懷斯

寫字的方法，古今是相同

事實上，寫字的方法，古今是相同的，古人可以做到，理論上，我們也應該可以，沒必要先假設不行，只要筆法對了、工具、材料對了，就能夠寫得出來。

但有些古人的經典作品，以及其中蘊含的意義，並不是簡單的臨帖可以理解的。

▲以前印刷不發達，學行書大概多從碑刻的〈聖教序〉開始。

練字要有基本概念，有些可練，有的不可練

三大行書中，顏真卿的〈祭侄文稿〉，是我認為所有書法作品中，唯一不可臨的，我認為不可臨的或無法達到相同境界的原因，是它的特殊時空與背景，顏真卿是在侄子被叛軍殺掉砍頭以後，首級送回來，顏真卿看到時，在非常悲慟的心情下寫出了〈祭侄文稿〉，這是懷有國破家亡的心情所寫出來的。這件作品有很多塗塗改改的地方，沒有那種心情就寫不出來如此悲慟的文字。

同樣的，許多行草經典，也有一些練不到的筆法，那是一時的、極其快速的、非常偶然才能出現的筆法，碰到這樣的筆法，我就覺得可以不要硬練，所以練字要有基本的概念，有些可練，有的不可練。

因為練字的目的，我認為，不應該是為了追求寫得和古人一模一樣，而是為了深度的閱讀。

蘭玉階庭每慰

方期戩穀何圖逆賊間釁

稱兵犯順

爾父竭誠常山作郡

余時受命亦在平

仁兄愛我俾爾傳言爾既

爰開土門，土門既開，凶威大蹙。賊臣擁眾不救，孤城圍逼，父陷子死，巢傾卵覆。天不悔禍，誰為荼毒？念爾遘殘，百身何贖？

蘇東坡用單勾枕腕斜管寫字

蘇東坡的〈寒食帖〉，有「天下第一蘇東坡」之稱。蘇東坡是用單勾枕腕斜管寫字，所以他寫字都是左秀右枯，所以他的字在右邊的線條都拉不太過來，但在〈寒食帖〉裡面卻完全沒有這個現象，字的右邊的線條都顯得特別秀氣，線條也都寫得很漂亮，所以證明他在寫這件作品的時候，筆是有提起來的。

很多人剛開始練字的時候，寫長筆畫因為怕它歪，所以一筆慢慢慢慢的畫下來，所以一條線要畫五秒鐘，這樣子練的話，練一輩子都練不出這種強而有力的線條來，這種筆法的線條應該要唰──半秒鐘就結束了。

▲被稱為「天下第一蘇東坡」的〈寒食帖〉，是蘇東坡在不是有意要「寫作品」的情況下寫出來的。

106

水雲裏空庖煮寒菜破竈燒濕葦那知是寒食但見烏銜紙君門深

蘇東坡最好的書寫條件都用在寫信

我在臨摹蘇東坡時，有一陣子大量集中閱讀蘇東坡的作品，發現了一件事情，就是蘇東坡寫給朋友的信，每一封信的內容都沒有錯字跟漏字，都沒有，這證明說他在寫東西的時候是非常有意識的，他寫出去的信就是要讓朋友們不敢丟掉，要好好留存，目的就是要流傳，所以他才會這麼用心的寫信，也因此，他把所有最好的條件都用在寫信上面。

可是〈寒食帖〉不是，〈寒食帖〉有錯字有漏字，有錯字有漏字只有在一種狀況之下會產生，一個是草稿，但留下草稿不是中國人會有的習慣，所以最有可能是詩稿，就是在抄詩的時候將整理的草稿抄起來，所以他也沒有落款，是寫在兩張紙上面，寫到這邊就停住，註明一個「右黃州寒食二首」，所以再次證明蘇東坡寫〈寒食帖〉，被稱為天下第一的〈寒食帖〉，是在他不是有意要「寫作品」的情況下寫出來的。

蘇東坡親筆寫的〈赤壁賦〉

在我還沒看到過蘇東坡的書法真跡之前，我的想像是，蘇東坡自己寫的〈赤壁賦〉應該是非常飛揚、非常瀟灑、非常流暢的字跡，但當我看到蘇東坡寫的〈赤壁賦〉竟然是用這樣工整的楷書時，實在是感到非常意外。蘇東坡不是不能寫出神采飛揚的字體，像他這樣的書法家，不管怎麼寫，字好不好看，起碼應該都是筆墨瀟灑的。

然而我們看到蘇東坡親自書寫的〈赤壁賦〉，卻是用這種工整而有點樸拙的字體，接近楷書的風格來寫〈赤壁賦〉，很奇怪，為什麼？

歌之歌曰桂棹兮蘭槳

擊空明兮泝流光渺渺兮

余懷望美人兮天一方客有

吹洞簫者倚歌而和之其

聲嗚嗚然如怨如慕如

江上之清風與山間之明
月耳得之而為聲目遇
之而成色取之無禁用之
不竭是造物者之無盡藏
也而吾与子之所共食客喜

看書法要去看的是書法作品本身

因為〈赤壁賦〉寫的如此工工整整，而楷書通常沒辦法寫出情緒，為什麼蘇東坡要這樣子寫〈赤壁賦〉？於是我就開始尋找答案。

我必須再次強調，看書法要去看的是書法作品本身，而不要去看別人怎麼評論。

我相信大部分的人，看到蘇東坡親自寫的〈赤壁賦〉，第一印象一定不怎麼樣，如果不說是蘇東坡的字，還可能嗤之以鼻。

這是一般欣賞書法最容易犯的毛病——太輕易下結論。

蘇東坡怎麼會將〈赤壁賦〉寫得如此板呢？

記得高中時，我讀到〈赤壁賦〉這段：「倚歌而和之，其聲嗚嗚然，如怨如慕，如泣如訴。」使我的心整個都糾結起來了。〈赤壁賦〉是一篇充滿場景、感情的美文，照理來說，寫這樣的文字，書法的筆法應該是要富於變化的。

可是，蘇東坡怎麼會將〈赤壁賦〉的字體寫得如此板呢？難以理解。

後來，讀到蘇東坡自己在這件作品後面的字，才終於了解為什麼。

東坡寫說：「軾去歲作此賦，未嘗輕出以示人，見者蓋一二人而已。欽之有使至，求近文，遂親書以寄。多難畏事，欽之愛我，必深藏之不出也。」

這段短短的文字交代了蘇東坡寫〈赤壁賦〉的心情，非常重要。讓我們完全明白蘇東坡為什麼要用那樣的字體寫〈赤壁賦〉。

113

▲蘇東坡寫〈赤壁賦〉的心情，讓我們完全明白蘇東坡為什麼要用那樣的字體寫〈赤壁賦〉。

道觀書以寄勿雞

畏事

欽之愛我必深藏之

不出也又有来璧

賦筆僕未能寫當

蘇東坡那時經過烏台詩案被關，貶到黃州，他心中非常恐懼，不敢跟朋友來往，基本上是處在很低調的處境，很害怕、很惶恐的階段。

所以，當時蘇東坡雖然寫出了千古名篇〈赤壁賦〉，卻不敢讓人家知道。讀到這裡時我恍然大悟，覺得很震撼。我們現在寫出一篇好作品就能投稿，或立即在部落格發表，從沒想到過，那時候的蘇東坡是如此這般的心境。

蘇東坡說他寫〈赤壁賦〉是因為「欽之有使至，求近文，遂親書以寄」，但蘇東坡當時心情是「多難畏事」，意即：最近災難很多，很害怕再有什麼意外發生。「欽之愛我，必深藏之不出也」，也就是說，欽之如果愛我的話，一定收起來，一定不給別人看。

蘇東坡最後說，「又有後赤壁賦，筆倦未能寫，當俟後信」，意思是他〈後赤壁賦〉也寫好了，但是現在寫一寫累了，就不寫了，下次再寫。可見寫此文是壬戌年十月以後的事。

蘇東坡寫〈赤壁賦〉的用意

後來我去查了「欽之」這個人，才完全明白蘇東坡寫〈赤壁賦〉的用意。

欽之這個人，本名傅堯俞，字欽之，北宋鄆州須城人。十歲能寫文章，慶曆二年（西元一〇四二年），不到二十歲便登第，知新息縣。史載「堯俞厚重言寡，遇人不設城府，人自不忍欺。」嘉佑末為監察御史。英宗時，轉殿中侍御史，仍兼侍讀，娶陳省華之女為妻。熙寧時因忤王安石，貶鹽鐵副使，出為河北轉運使，兩年之間遷徙六次，堯俞一切遵之，曰：「君子素其位而行」。哲宗時，召為秘書少監兼侍講。

簡單來說，欽之是宋朝官員裡面道德標準最高的人。他敢頂撞皇太后、頂撞皇帝，可以官至宰相，一下又被貶到去看守倉庫，可是他一樣都把事情做得很好，他當宰相的時候該講就講，該頂撞就頂撞，頂撞到了被派去看守草料倉庫的時候，人家就說你就交給下面的人做，但他不是，他一樣很盡心盡力地去做，把每一件事情都做的很好，所以連蘇東坡這樣瀟灑的人都非常敬畏他。

而笑洗盞更酌餚核

既畫杯盤狼籍相与枕

藉乎舟中不知東方之既

白

▲蘇東坡為朋友親筆寫〈赤壁賦〉，懷有非常敬重的心情。

118

因為尊重而多了了謹慎

所以當傅堯俞寫信向蘇東坡要他新寫的文章時，蘇東坡就用最恭敬的態度把這件作品抄給他，最恭敬的態度就是最恭敬的書法，所以蘇東坡寫〈赤壁賦〉是用接近楷書的風格書寫出來，因為他很尊敬要贈送的對象，下筆之時就多了一些謹慎。

後來的人再寫〈赤壁賦〉的時候，就不會像蘇東坡那樣子寫了，因為後來的人單純從文學、文字的美去思考、去體會，寫出來的〈赤壁賦〉，受到文字意境的影響，筆墨會非常飛揚，線條會比較流暢。其中最有名的，是趙孟頫的〈赤壁賦〉。

趙孟頫寫的〈赤壁賦〉瀟灑多了

趙孟頫寫的〈赤壁賦〉，他的字就比蘇東坡的字瀟灑多了，這是很有趣的對比。趙孟頫所書的〈赤壁賦〉比蘇東坡自己寫的還要瀟灑。趙孟頫的這種書風對後世的影響大，我們後面會更深入的探討。

119

赤壁賦

壬戌之秋七月既望蘇子與

舟遊于赤壁之下清風徐

波不興舉酒屬客誦明月

歌窈窕之章少焉月出于

之上徘徊於斗牛之間白露

水光接天，縱一葦之所如，凌萬頃之茫然。浩浩乎如馮虛御[風]，不知其所止；飄飄乎如遺世[獨立]，羽化而登仙。於是飲酒樂[甚]，舷而歌之。歌曰：桂棹兮蘭[槳]……將

▶〈赤壁賦〉，受到文字意境的影響，筆墨會非常飛揚，線條會比較流暢。其中最有名的是趙孟頫的〈赤壁賦〉。

121

羽化而登仙　於是次酌樂

不知其所止飄飄乎如遺世

須之茫然浩浩乎如憑虛御

水光接天縱一葦之所如

之上徘徊於斗牛之間白露

▲侯吉諒臨趙孟頫〈赤壁賦〉。

蘇東坡的〈寒食帖〉因為實在太有名了，太有名的原因在於〈寒食帖〉後面有一大片空白的紙張他沒有裁掉，後來黃山谷就落了一個跋，這個跋一文捧兩人，把這兩個人捧成宋代第一跟第二，一個是捧自己，黃山谷說：「東坡此詩似李太白……」，意為〈寒食帖〉的詩風像李太白，之後也提到書風似李北海，最後面一句：「東坡或見此書應笑我於無佛處稱尊也。」意思是說，如果哪一天蘇東坡看到我這個跋，一定會笑我、即笑黃山谷於無佛處稱尊。佛指的是蘇東坡，而除了「佛」以外，最好的就是我黃山谷。所以說一個跋就捧了兩個人，從此成為天下定論。

事實上，這麼重要的一件作品也的確是傳奇，因為〈寒食帖〉經過火燒，經過戰亂，直到現在歷時一千年左右還保持得這麼好，那真是不得了，所以〈寒食帖〉非常有名。

123

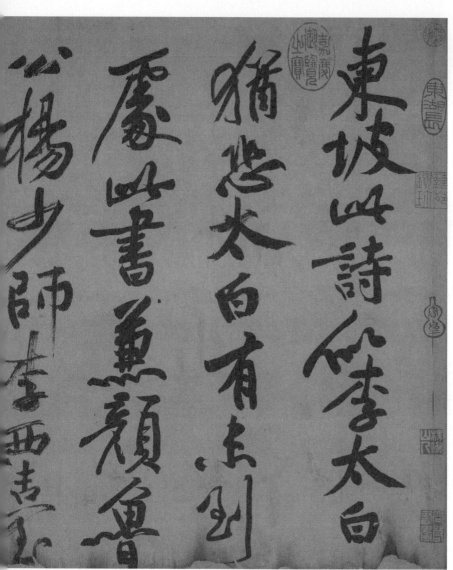

▲黃山谷一個跋捧了兩個人，從此成為天下定論。

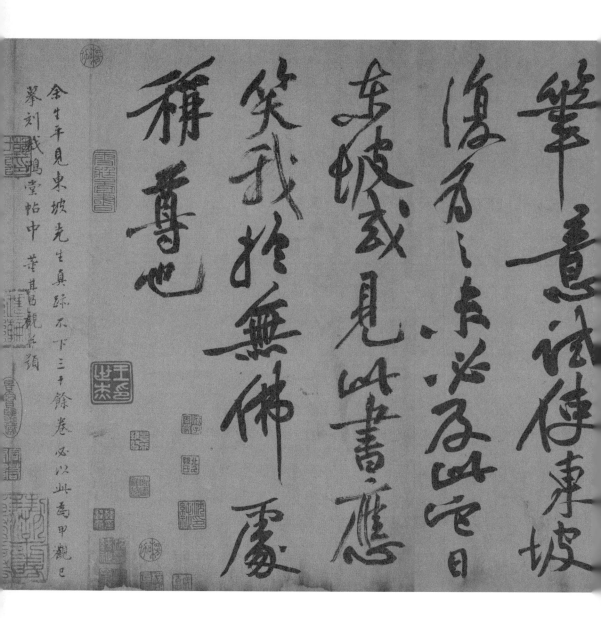

筆意試傳東坡

復有之夫必復以此應目

東坡或見此書應

笑我於無佛處

稱尊也

余生平見東坡先生真跡不下三十餘卷必以此為甲觀已摹刻戲鴻堂帖中董其昌觀并題

125

極為精彩的〈東坡二賦〉

在幾十年前出現了一件大家比較不清楚的蘇東坡的書法，我稱之為〈東坡二賦〉，是蘇東坡寫的兩件作品，一件叫〈洞庭春色賦〉，另一件叫做〈中山松醪賦〉，是寫在同一件手卷上的。宋朝的書法有很多是手卷，這兩件作品為清初大收藏家安岐所藏，乾隆時入清內府，刻入《三希堂法帖》。溥儀遜位，被輾轉藏入長春偽帝宮，一九四五年散失民間。一九八二年十二月上旬發現並入藏吉林省博物館。此卷前隔水、引首在散失時被人撕掉，造成殘損。

我剛買到這件作品的字帖的時候，起先並不以為意，就只是先買了，後來仔細一讀，真是太有趣了！「洞庭春色」是什麼意思？洞庭春色不是講洞庭湖的春色，而是一種酒的名字叫「洞庭春色」。那什麼是「中山松醪」？醪也是酒，是那種尚未過濾殘渣的酒。

▲「中山松醪」也是酒，醪是那種尚未過濾殘渣的酒。

我們知道蘇東坡很愛喝酒，這兩件都是蘇東坡自己寫關於酒的文學作品。

字帖買來後幾個月，我有一天整理字帖，翻出這本幾乎已經遺忘的字帖，仔細閱讀，才發現真是不得了！經常會這樣，書買太多有時還沒看，就不知道寶藏就在家裡，於是開始練起〈東坡二賦〉。

洞庭春色賦

吾聞橘中之樂不減商
山豈霜餘之不食而四老
人者游戲於其間悟此世
之泡幻藏千里於一班舉
藥葉之有餘納芥子其
何艱宜賢王之達觀兮
逸想於人寰娚～兮春風
泛天宇兮清閑吹洞庭
之白浪漲北渚之蒼灣攜
佳人石往游勤霧鬢與風
鬟命黃頸之千奴卷震震
澤而与俱還糅以二米之禾
藉以三脊之菅忽雲蒸而
冰解旋珠零而滿瀉翠
与退焉萬葉兮青龠道

蘇東坡筆意跟文字完全結合

這件作品很妙的地方在於，蘇

東坡的筆意跟文字完完全全的結合

在一起。「吾聞橘中之樂，不減商

山。豈霜餘之不食，而四老人者遊

戲於其間。」這是剛開始的鋪陳，

所以用筆還比較謹慎；接著「漲北

渚之蒼灣，攜佳人而往游，勤霧鬢

與風鬟；命黃頭之千奴，卷震澤而

與俱還。」從這裡開始就有喝酒的

那個感覺進去，筆法就開始跌宕了

起來。

　　我練這個字帖的時候，是我第

一次感受到蘇東坡酒後寫字是什麼

128

感覺，因為光看字，有時候沒有辦法完全進入情境，看到了墨跡本，再親自動手臨摹，才能真正感受到那種酒後狂放的酣暢淋漓。請看最後「顛倒白綸巾，淋漓宮錦袍。追東坡而不可及，歸鋪啜其醨糟。漱松風於齒牙，猶足以賦遠遊而續離騷也。」這樣的文字，多麼酣暢淋漓，而書法的筆法也多麼自由多變，文章後面說：「安定郡王以黃柑釀酒，名之曰『洞庭春色』。」安定郡王的侄子德麟拿去給蘇東坡喝，然後蘇東坡就寫了一個賦。

▲侯吉諒臨〈東坡二賦〉，唯有親自動手臨摹，才能真正感受到那種酒後狂放的酣暢淋漓。

129

中山松醪賦

始于宵濟于衡漳軍
涉而夜號燧松明以記
塗散星宿於亭皋
鬱風中之香霧若訴予
以不遭豈千歲之妙質而
死斤斧於鴻毛效區區之
寸明曾何異於束蒿爛
文章之糾纏驚節解
而流膏嘻構厦其已遠
尚藥石之可曹收薄用
於桑榆製中山之松醪
救爾灰燼之中免爾螢爝
之勞取通明於爨下
出肪澤於烹熬与黍麥而
皆熟沸春聲之嘈嘈味
甘餘之小苦歎幽姿之獨

接著是〈中山松醪賦〉，蘇東坡提到自己曾經當過中山太守，用松節釀酒，復為賦之。他用松節釀酒，又寫了一個〈中山松醪賦〉。

蘇東坡釀酒跟做墨非常有名，因為他是大名人，很多人知道蘇東坡非常講究這些東西，所以到處收集蘇東坡的秘方。有故事說，蘇東坡過世以後，有人拿了他做酒的材料跟工法去問他兒子蘇過，問說：

「你老爸做酒還有沒有留下比較詳細的做法？因為我用他的方法做出來的酒都不太好喝，喝了都會拉肚子。」

非內府之慈芋的以瘦藤
之牧樽蕘以石蟹之雲
蟹當日飲之幾何覺天
刑之逃投拄杖而起忽
罷兒童之柳搭望西山
之怨尺欲裹裳以遊邀跨
趙峰之奇鹿接挂壁之
飛猱遼溘此而入海泇
酷天之雲濤使夫松院
之偏与八仙之羣豪或
騎麟而羇鳳爭椿撃
而飄搖顛倒白偏巾淋
濤宮錦袍逞東坡而不
可及漱傅啜其碎糟漱
松風於盖牙猟是以賦者
游而繢難驪也

蘇過說：「我老爸的酒不能喝呀！」他說：「我老爸都亂搞，松節就是松樹破皮流出來那個油脂，他拿這東西去釀酒，喝下去不拉肚子才怪。」

古時候交通不便，偏遠的地方物質缺乏，所以蘇東坡喜歡自己動手做東西，他除了做酒，也做過墨，他在海南島的時候因為沒有墨可用，就自己動手，結果卻把房子給燒了。這些都是宋人筆記有記載的事。

▲透過臨摹，才能深度閱讀並感受蘇東坡如何將筆法跟文字完完全全的結合在一起。侯吉諒臨〈東坡二賦〉局部。

蘇東坡特別讓人喜歡

在歷朝歷代文人中，蘇東坡特別讓人喜歡，除了他的成就很高、有很好的節操、道德勇氣，以及面對挫折失敗的豁達之外，更因為他性格上的真誠和瀟灑，他不是那種道貌岸然式的學者，也不是氣宇軒昂的作家，他是一個真實無比的普通人，但讓許多偉大人物相形失色。

想想看，如果沒有蘇東坡親筆寫的書法，他那些膾炙人口的文學作品，那些文人之間惺惺相惜的情懷，都會變得非常空虛縹緲，但有了蘇東坡親筆寫的書法，這一切文字上的記載，就再度還原成有血有肉的真實情感了。

◀如果沒有蘇東坡親筆寫的書法，他那些膾炙人口的文學作品，那些文人之間惺惺相惜的情懷，都會變得非常空虛縹緲。蘇東坡〈人來得書帖〉，悲傷之情流露於筆墨之間。

伏惟深照死生聚散之常理悟
情兩至不自知返則朋友之憂蓋
門戶付囑之重下思三子皆未成
上念
伯誠尤相知照想聞之無復生意
季常篤於兄弟而於
宏才令德百未一報而止於是耶

趙孟頫開創文學名篇的大量書寫

在書法史上，趙孟頫是一個非常重要的書法家，除了他本身的書法成就，他還開創了一種書寫的格式，即文學名篇的大量書寫，這也造成了後來書法與文學高度結合的書寫現象。

在趙孟頫之前，大部分的書法家只寫自己的詩，不太寫別人的詩，只寫自己的文章，不太寫別人的文章。

當然，從王獻之寫〈洛神賦〉開始，許多人都寫過〈洛神賦〉，例如宋高宗就很喜歡寫〈洛神賦〉，但其他的例子就比較少見。

比如說，我們從來沒看過蘇東坡寫別人的詩，米芾也沒有寫過別人的詩，都寫自己的詩，蔡襄也是，黃山谷也差不多都是這個樣子。

從趙孟頫開始寫別人的文學作品

從趙孟頫開始，書法家開始大量書寫別人的文學作品，有〈赤壁賦〉、〈洛神賦〉、〈閑居賦〉、〈酒德頌〉、〈吳興賦〉等等。

趙孟頫也寫詩，相信他也抄寫過不少自己的詩作，理論上這樣的書法應該不少，但卻很少見，反而是那些文學名篇流傳了下來。這樣的作品開啟了文人書法家以文學名作為重要素材的潮流。

直到明朝末年，中堂、對聯、橫幅的形式才漸漸成為主流，清朝也流行這樣的書法格式，所以我們現在看到很多書法家寫的作品，大都是以二十八字、五十六字的詩居多，這樣的書寫格式造成了書法內容嚴重的流失，因為長篇的文學名作比較少人願意碰了，甚至書法的內容與書寫的字體形式都不再相關。

書法從可以仔細閱讀、玩賞文字與書寫風格，慢慢轉向單純的視覺裝飾。

到了現代，恐怕很少人看書法展的時候會仔細閱讀作品的文字內容，而只是「觀賞」筆法的變化，這實在是非常非常可惜的事。

閒居賦

傲墳素之長圃步先哲之高衢

雖吾之云厚猶國愧於鑒

有道吾不仕無道吾不愚何巧

智之不是而出

▲趙孟頫開創了一種書寫的格式，即文學名篇的大量書寫，這也造成了後來書法與文學高度結合的書寫現象。

是迁而間居于洛之溪身齋逸
人名緻下士倍京洛伊西郊後市
浮梁黝以徑度靈臺傑其高
崎窺天文之秘奧究人事之終
始其西則有元戎禁營為幄綵
潋溪子曰柔異鑿同樣礙石雷

重新認識趙孟頫的重要

〈洛神賦〉這件作品，趙孟頫寫了很多件，現在可以看到的就至少有三件。

關於趙孟頫，歷來批評他的人很多，所以必須多說說他的事蹟與成就。

趙孟頫成就雖高，但因他是宋朝宗室，不但臣服於亡宋的蒙古人，而且在異族的王朝為官，所以，許多人常常這樣批評「由於其人品的低下，儘管多才多藝，但終究沒有很大的成就。」這樣講的人很多，我們從小又接受書法等於人格與氣節的說法，所以難免受到影響。

等到我自己比較深入了解中國美術史後才知道，說趙孟頫的藝術成就不高，不但是一派胡言，而且說這種話已經等於「沒知識」，不但沒知識，甚至可以說是沒常識。

事實上，一直到明朝末年，翻開有關趙孟頫的評論，他根本就是一直處於「崇高」的地位，在他出現之後，所有評論家，沒有一個不認為他是承先啟後的大宗師。

以被譽為元朝文人畫最高成就，影響中國繪畫至深且鉅的黃公望為例，黃公望曾經自謂「松雪齋小學生」，謙稱自己是趙孟頫趙松雪的私淑弟子，而且只是一個小小學生，趙孟頫的成就之廣受肯定，也就可想而知了。

趙孟頫是全才型的藝術家

但是，儘管如此，從小受到的教育的影響還是非常驚人，我還是在某種程度內，不時受到認知上錯誤的干擾。

因此我更加了解誤會的產生多麼容易，而誤會的冰釋又是多麼困難。單純從藝術的氣度而言，趙孟頫不但是全才型的藝術家，書法的篆隸楷行草，繪畫的山水、人物、花鳥、牛馬、屋宇各科，他都無一不精，無一不直追在他之前的各種最高成就。

妃則君王之所見也無乃是乎其狀若何臣願聞之余告之曰其形也翩若驚鴻婉若游龍榮曜秋菊華茂春松髣髴兮若輕雲之蔽日飄飄兮若流風之迴雪遠而望之皎若太陽升朝霞迫而察之灼若夫渠出渌波襛纖得衷

吳興帖

橋與休哉吳興之為郡也蒼
峯北峙羣山西迤就龍騰獸
舞雲罩霞起造太空自古

▶從趙孟頫開始，書法家開始大量書寫別人的文學作品，開啟了文人書法家以文學名作為重要素材的潮流。

141

高堂七沈一文岁同生燃

蓼以辈喻一小主为喝

不為匡一賦須乃主波

麼用孫子十六人歟

目高之情梦梦故

不

▶因為有了趙孟頫，所以宋朝以後漸漸尚意而不重法的書法，才能恢復晉人的風神。趙孟頫臨王羲之〈十七帖〉作品。

趙孟頫超唐入晉的成就

因為有了趙孟頫，所以宋朝以後漸漸尚意而不重法的書法，才能恢復晉人的風神，而自北宋以後逐步建立的繪畫成就，也因為他的全才，才得以在蒙古異族的高壓統治下傳下優良的根基，更難得的是，他在這樣的基礎上，把中國的繪畫和書法再往前推展一步，使中國的繪畫從外在環境的寫實進入內心世界的沈澱──但即使是這樣的了解，依舊無法完全消除我因為小時候所受教育的影響，而無法完全信服趙孟頫的成就。

歌窈窕之章少焉月出于東山
之上徘徊於斗牛之間白露橫江
水光接天縱一葦之所如凌萬
頃之茫然浩浩乎如馮虛御風而

不知其所止飄飄乎如遺世獨立
羽化而登仙於是飲酒樂甚扣
舷而歌之歌曰桂棹兮蘭槳擊
空明兮遡流光渺渺兮余懷

〈鵲華秋色圖〉 用筆墨表達對故國山水的眷戀

直到我在他著名的〈鵲華秋色圖〉中，看到了位處異族王朝高官的趙孟頫，把他對故國山水的眷戀，那樣素樸而直接的表達出來。而後我才總算真的了解，為什麼以〈富春山居圖〉中舒緩、流暢、從容的線條，營造出中國文人心中「江山」的意味，而且充分在那些線條中表現作者個人人格、學識、品味和修養的黃公望，要這樣佩服趙孟頫了。

原來所謂的氣節，不見得一定要像文天祥、史可法那樣，用血肉之軀的備受折磨，用慘烈但卻無濟於事的殉國、殉主，甚至聲嘶力竭的吶喊，才能表現出來。

145

赤壁賦

壬戌之秋七月既望蘇子與

舟遊于赤壁之下清風徐

波不興舉酒屬客誦明

歌窈窕之章少焉月出

之上徘徊於斗牛之間白露

趙孟頫的榮華富貴與隱忍寂寞

趙孟頫一生榮華富貴，黃公望一輩子飄泊江湖，他們心中，同樣都有許多難以言說的寂寞和隱忍，這種心情，毋寧是更接近廣大民眾的心情──於朝代的更替、權勢的起落都難置一詞，也對大局的變幻無能為力，他們只能在自己卑微的生命與生活中，忍受一些人世的無奈與學習一點可以掌握的從容──而這正是中國人和中國文化最深層的價值。

有了這樣的認識以後，我終於有了自信，開始學習趙孟頫的書法，也從中發現趙孟頫的高尚。因此，我常常跟學生說，當你遇到你喜歡的作品，你就要去練它，最好不要只是純欣賞，只是用看的，有些東西是看不懂的，因為書寫才能夠深度閱讀。

▶侯吉諒透過臨寫，深度閱讀趙孟頫的書寫情懷。

秋興賦 幷序 潘安仁

晉十有四年余春秋三十有二始

見二毛以太尉兼虎賁中郎將

寓直于散騎之省高閣連雲陽

景罩曜珥蟬冕而襲祂凡

▲趙孟頫的書法具有一種天生的高貴的感覺。

士此湛夏傑野人也僵息不

遇茅屋茂林之下誤話不遇裝

夾田父之室攝官祿弓糧廁

朝列鳳興妾寢亞邊庭寧壁

稻池魚籠鳥有江湖山藪之

思枕旣深輪操紙慨枯而西賦

于時秋也故以秋興命篇詞曰

天生貴氣的趙孟頫

　　趙孟頫的書法具有一種天生的高貴的感覺，他的筆法嫻熟靈活，筆畫非常精緻準確，但又容易學習，所以是很好的學習對象，也因此康熙、雍正、乾隆三個帝王都非常推崇他的書法，也都學習他的書法風格。

　　在歷史上，批評趙孟頫的時代，都是改朝換代的時刻，在那樣特定的時空下，文人們因為緬懷舊有的政權，而對「貳臣」有特別嚴厲的攻擊，並且波及他們的書法藝術成就。

　　在趙孟頫之後，明末清初的王鐸也是飽受攻擊的書法大師，然而當時空變異，人們總是會重新以開闊的眼光來檢視他們的成就，雖然被一時偏頗的觀念所貶抑的藝術價值，總有「水落石出」的一天，但如果在學習、欣賞的過程中，事先保持開放的心胸和眼光，就不至於錯失許多珍貴的藝術經典。

文學名篇的大量書寫，使書法與文學的高度結合。例如〈赤壁賦〉、〈洛神賦〉、〈閑居賦〉、〈酒德頌〉等等。

文人書法以文學名作為重要素材。

清朝以後，中堂、對聯、橫幅成為主流，現代書法展覽的主要形式，決定了書寫內容的種類。

書體與情感

書法是一種可以表達情感的書寫，在清朝的書法出現向秦漢復古的「返祖」風潮之前，書法家們無論在條幅、手卷、冊頁等等的書寫格式中，總可以妥善運用自己的書寫技術，寄託和表達情感。

歸去來辭

歸去來兮田園將

蕪胡不歸既自以

心為形役奚惆悵

而獨悲悟已往之不

諫知來者之可追

▶ 文學名篇的大量書寫，使書法與文學的高度結合。

清朝書法的「返祖」風潮

然而清朝書法「返祖」現象發生後，其書寫的內容與字體，開始發生彼此分離的變異。

清朝文人的書法字體和審美傾向，以篆書、楷書、魏碑為主流，形式則以條幅、中堂、對聯為大眾所熟悉，這樣的形式主要以觀賞為主而不方便閱讀，影響所及的是，書法難免淪為形式主義，或成為書法家們炫耀自己的文字功力的手段。

書法字體與情感表達是相關的

約略而論，我認為清朝的書法在審美觀念上偏好高古、樸拙的字體，而忽略了書寫與內容之間的有機關係，在刻意貶抑二王系統流暢書風的同時，也造成了書法之美難以歸納的困境。

153

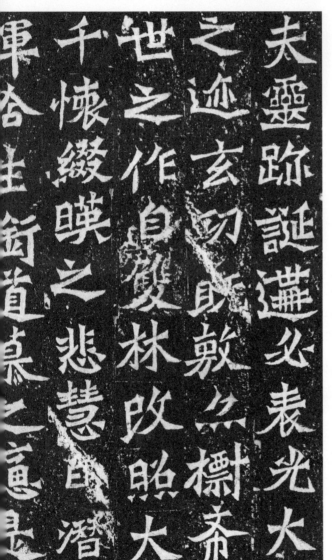

◀魏碑字體因為比較原始，有一種古樸剛猛的味道。



事實上，書寫篆隸楷行草書體，跟我們要表現出來的情感是有相關的。像楷書就是比較莊重謹慎；魏碑字體因為比較原始，有一種古樸剛猛的味道；篆書本來是一種文告，有如板著面孔的威嚴。所以篆書跟隸書就是特別適合寫廣告標題和招牌，因為那就是一種比較正式的文告。

隸書書寫的動作更貼近情感的波動

隸書線條因為加上了流動和速度的感覺，也就有古樸和隨意這兩個特色。

以〈禮器碑〉來說，它是屬於比較華麗的，技術上比較豐富的。〈曹全碑〉筆畫較為流暢，因而它的風格顯得柔美。〈禮器碑〉、〈曹全碑〉、〈張遷碑〉因為寫字風格不一樣，所流露出的情感也不同，這種感覺在篆書裡面是沒有的。

也就是說，隸書出現以後，因為加上書寫速度的關係，使書寫的動作更貼近情感的波動，書寫從此有了情感的表現，這是非常非常重要的。

▲〈張遷碑〉因為書寫內容的關係，以及用筆比較少變化，所以相當古樸。

155

必須留意書寫風格與內容的搭配

而行草風格，當然是讓人覺得比較瀟灑自在與豪邁；至於楷書，則有很多分別，不是只有一套標準。那我們要用什麼字體來寫作品？其實就是要用不同的風格。因此欣賞書法，也就必須留意書寫風格與內容的搭配。

例如，假如你用顏真卿的書風來寫「我愛妳」三個字，那恐怕會滿驚心動魄的，但如果你收到的情書，是用瘦金體寫的，就會覺得很雅致。宋徽宗的瘦金體讓人感覺就是輕巧華麗，特別適合書寫「恰似一江春水像東流」、或是「庭院深深深幾許」的那種「寂寞梧桐鎖清秋」的那般意境。相反的，用顏真卿的書風就是無法寫出這種情感，顏真卿就是要寫粗獷豪邁、正氣凜然的文字。

因此，文字的意思跟書體的風格要搭配，而不是什麼內容都用同樣的字體去寫。這是現今很多談論所謂「創意書法」或「創新書藝」的創作者，所沒有想到的事情，因為他們一直在空間、在風格、在望文生義，以及在字形效果的設計上面打轉，但卻沒有想過，寫什麼內容要跟什麼樣的字體搭配。

莫聽穿林打葉聲何妨吟嘯且徐行竹杖
芒鞋輕勝馬誰怕一蓑煙雨任平生料峭春
寒吹酒醒微冷山頭斜照卻相迎回首向來
蕭瑟處歸去也無風雨也無晴

東坡詞定風波寫沙湖道中遇雨亦寫人生際遇胸懷 庚寅秋侯吉諒

▶用瘦金體的風格書寫，就會讓人覺得很雅致。侯吉諒寫東坡詞〈定風波〉。

竹影掃階塵不動

月穿潭底水無痕

辛卯年元月春回風暖書此壽興侯吉諒

▲寫書法必須留意書寫風格與其內容的搭配。圖為侯吉諒篆書作品。

書法字體的「表情特色」

簡單分析歸納，常見的書法字體有下列的「表情特色」：

篆書本來就是文告式的字體，所以漢朝以後的碑額，都用篆書以示莊重

篆書／威嚴

魏碑／古樸剛猛

楷書／謹慎、鄭重

隸書／古樸、隨意

〈禮器碑〉／華美莊重

〈曹全碑〉／流暢柔美

〈張遷碑〉／古樸大器

行書／瀟灑自在

草書／豪放暢快

楷書／謹慎、鄭重

顏真卿厚重、柳公權剛直、歐陽詢清朗、褚遂良流暢、宋徽宗華美

159

書法的可貴，就在於創造性的無限可能

當然，我們還可以作更深入的分析和歸納，但這樣的分析歸納也不能夠成為一種「定律」，因為書法的可貴，就在於有無限可能的創造性。

太硬性「規定」說什麼字體只能表現什麼內容，這樣的規矩對書法的創作和欣賞反而是一種傷害，因此，我認為，有了大致的分別之後，更細膩的工作要留待書法的作者和讀者自己去用心體會。

書法字體本身，的確有相當強的表情

但無論如何，從文字內容和字體風格的配搭去思考，我們可以發現，書法字體本身，的確有相當強的表情。

「閒窗聽雨攤詩卷，風過薔薇入硯香。」是我自己撰寫的對聯句子，不是

特別工整，主要是一種生活的方式和生命的態度。這樣的生活方式是比較自在的，所以不適合用顏真卿的字體來寫，如果要用顏真卿的風格，應該要寫像是「忠孝傳家」諸如此類的句子。

我從年輕寫到現在的「書劍江山任俠骨，茶酒風流亦平生」對聯，大概除了楷書比較不適合之外，其他的字體都合適。因為楷書比較工整，不容易寫出瀟灑的情調，篆書寫起來很古雅、隸書有樸拙之趣、行草則豪邁瀟脫。

「相見亦無事，不來常思君。」這是很有名的思君對，我曾經在一個演講中用篆隸行草楷五種書體表現，讓大家比較不同字體寫同樣的句子，所產生的效果有多麼巨大的差異。用篆書寫會覺得太嚴謹，沒有讓人有「不來常思君」的感受；用楷書，又不像是「相見亦無事」；用行書表現，又過於瀟灑；草書的話，則太豪邁了。這樣的句子，江兆申老師也是用隸書來表現，江老師的書法作品中，應用了很多書體，讓我們在讀他的作品時，自然而然就會看到他為什麼要用那樣的字體，來寫那樣的內容，所以書體跟內容一定要搭配。

161

◀書法字體本身，就有相當強的表情。

162

江流天地外，
山色有無中。

庚寅八月寫王維詩句筆墨
似得其境界後堂□

▶行草適合表現豪邁灑脫的句子。

〈裴將軍詩〉風格強烈

〈裴將軍詩〉，刻的是「傳」顏真卿的書法，說「傳」是因為這字帖有顏真卿的風格，但又沒有辦法肯定是顏真卿自己寫的。但無論真假，〈裴將軍詩〉都是一件風格強烈的作品，其內文一開始就說：「裴將軍！大君制六合，猛將清九垓，戰馬若龍虎」，是那種氣魄非常大的句子。這樣的內容就絕對不適合用瘦金體來寫，用瘦金體來寫就完全沒有味道，這件作品比較特殊的是，它把楷書跟行草加在一起，甚至有不少篆書的筆法。「戰馬若龍虎」幾乎每一個字都跟情緒有關，所以這件作品是非常成功的，最主要的是它創造了一個典型，這樣的風格即使放在現代，我想也是充滿前衛精神的。

◀無論真假，〈裴將軍詩〉都是一件風格強烈的作品。

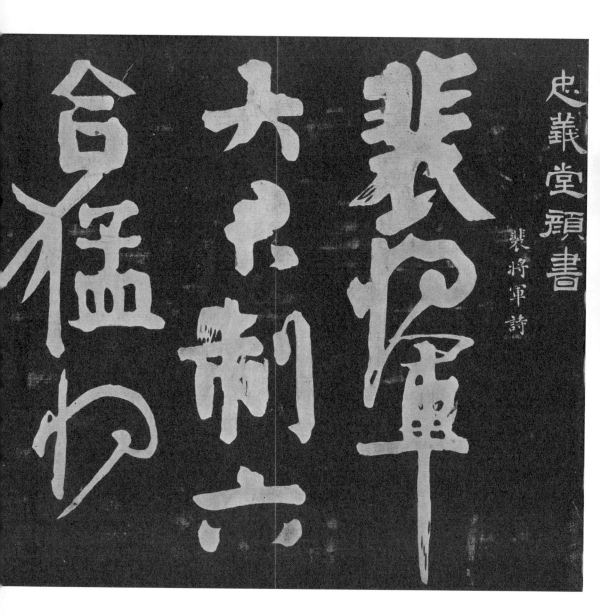

忠義堂顏書

裴將軍詩

裴將軍大六制六合猛𠂤

165

入開國相平凉等

要真正了解一件作品，就是要把它寫到像

想要真正了解一件作品，就是要把它寫到像，當我臨懷素〈自敘帖〉而且要寫到很熟悉的時候，我才能夠寫出這樣的作品。這是我自己寫的詩〈草書七絕〉，內容：

晨起高溫又三五，冰鎮心緒古詩讀，

拋卷把筆狂草法，滿室龍蛇似天書。

天書爭如雲煙飛，上翻下滾激電流，

午後暴雨挾霹靂，落筆如神聲勢多。

勢多奇詭少平直，旭顛素狂難辨認，

筆鋒如劍奇千載，興來學書忘一時。

一時意氣傾千古，放手縱意快疾書，

大唐氣象雄豪壯，助我筆墨千首詩。

這件作品比較特殊的是，我將四首詩連在一塊兒寫，寫一時之間的感覺，在夏天寫的作品跟冬天寫的感受完全不一樣的，夏天可以寫出來的字和冬天可以寫出來的字，是完全不一樣的心情。這詩的內容就是夏天的內容，這字的筆法就是夏天才寫得出來的筆法。冬天因為衣服穿太多，天冷使得手腳沒辦法放得那麼開，這都是物質基礎，沒什麼太神祕的理論，當然在這之前，是你要先把草書練好，練到非常精熟，練到不會有任何阻礙，讓每一個字都要很流暢。

蘭亭筆法書〈春夜宴桃李園序〉

李白的〈春夜宴桃李園序〉，這件作品因為李白的文字非常優雅，「高談轉清，開瓊筵以坐花，飛羽觴而醉月。不有佳作，何伸雅懷？如詩不成，罰依金谷酒數。」光是「高談轉清，開瓊筵以坐花，飛羽觴而醉月」就應該是非常風流、瀟灑的，而不是激烈的、哀愁的，故我用蘭亭筆法來表現，書寫出這樣讓人覺得瀟灑的作品。

文字的意思要和書體的風格搭配，而不是什麼內容都用相同的字體去寫。

晨起高唐又廿年　永鎮

以張古詩讀拋卷把筆

狂草法滿室拋起似之生

飛生多如飛烟花上都

六滾滾香色深年後晨

雨接霧靄慶蕨草如

中碧草勞多勢為書

▶侯吉諒自書詩〈草書七絕〉，詩意與書法完全結合。

草書七絕四章（草書條幅）

諸... 九... 狐新
挺翅筆鋒如劍奇千載
奧東學書忘一時一時
之氣傾千古放之從之
快疾也尖店氣象雄
豪壯助我筆墨吾詩

丙戌伴夏大暑以草書詩詞為課題能忘題
偶得草書七絕四章首尾疊字肖意思迴複
之趣亦草書章法連綿之旨也因用長鋒猿毫
書廣興紙寨法帋不宜快哉候吉諫益記

夫天地者萬物之逆旅光陰者百代之過客而浮生若夢為歡幾何古人秉燭夜遊良有以也況陽春召我以煙景大塊假我以文章會桃李之芳園序天倫之樂事群季俊秀皆為惠連吾人詠歌獨慚康樂幽賞未已高談轉清開瓊筵以坐花飛觴而醉月不有佳作何伸雅懷如詩不成罰依金谷酒數

李白春夜宴桃李園序文意皆蓋端麗非詩仙手筆不能為也辛卯仲夏書此於佳能其筆精墨妙盡在點畫之中亦得文意之助也侯吉諒並記

大江東去，浪淘盡，千古風流人物。故壘西邊，人道是三國周郎赤壁。亂石崩雲，驚濤裂岸，捲起千堆雪。江山如畫，一時多少豪傑。遙想公瑾當年，小喬初嫁了，雄姿英發。羽扇綸巾，談笑間，檣櫓灰飛煙滅。故國神遊，多情應笑我，早生華髮。人生如夢，一樽還酹江月。

庚寅六月廣興齊蔡原色純搭皮精爆如玉茂筆極盡意 侯吉諒

◀文字內容的意思要與書體的風格搭配，並非什麼內容都用相同的字體去表現。侯吉諒書〈念奴嬌〉。

書法與新詩

長久以來，因為我自己寫詩，所以自然而然會進入用書法寫新詩的狀態，但嘗試了十幾年的結果都不太成功。為什麼呢？新詩必須要保持文字的斷句、斷行、分段的這個節奏，不像古詩可以接續而寫，古詩跟新詩最有趣的對比，就是古詩的格律非常嚴謹，寫的時候可以不必斷句，因為大家在閱讀時都知道，內容不是五個字斷句，就是七個字斷句，就很容易閱讀。所以古詩可以連續不分行書寫，反而有許多自由度。

◀古詩可以連續不分行書寫，五字斷句或七字斷句，很容易閱讀，書寫形式反而比新詩更自由。

興酣落筆勢如嵐
暢意淋漓寫高峰
希之造境氣磅礴
呼風喚雨我稱雄

兩千零九年四月　侯吉諒

新詩寫作自由、書寫格式嚴謹

但新詩不同，新詩的格式是一定要有斷字、斷句、斷行或者分段，在寫作上，新詩沒有古詩的五個字或七個字的格律限制，新詩在文字的寫作上比古詩更為自由，因為想寫多長就多長，想寫多短就多短。舉鄭愁予的詩來說，「我打江南走過／那等待的容顏如蓮花般的開落」，詩的第二行文句那麼長，你能將第二行斷句成如下格式嗎？

那等待的容顏
如蓮花般的開落

當然不行！因為在這首詩裡面，鄭愁予就是用文字的長度暗示時間的長度，這是楊牧說的。新詩就是因為如此，反而在寫成書法的時候有一大堆限制，因為每行句子長短不一，形式的呈現不是那麼好看。

「新詩書法」不應只是用毛筆抄新詩

所以「新詩書法」不應該只是用毛筆抄新詩如此而已，因而在書寫格式與選詩搭配上有諸多困難，很多人都認為很簡單，事實上，就書寫形式來說，用書法寫新詩是我碰過最困難的一件事，在嘗試創作多年後，我發展出一些格式，這些格式還在發展當中，無所謂好不好，只是讓大家參考一下新詩書法的創作形式。

〈詩夢〉

不能入詩的來入夢

詩是空曠的夜色

星子隱匿

花開的時候我彷彿聽見陽光

穿過塵霧的聲音

用書法寫這首詩時，我不能將「我彷彿聽見陽光穿過塵霧的聲音」寫成一行，因為我要在文字的格式上產生一個奇特的對比，你怎麼聽見陽光呢？陽光應該是看見才對吧？我用斷句的方法，先產生懸疑的效果，然後接續下句文意的轉折，於是產生一種閱讀上的動感，新詩寫作的方式是一句一個轉折，是一個意象的不斷地改變，所以不能隨意更改新詩的斷句，這造成了書寫形式的困難。至於落款文字和蓋章的位置，又讓我傷透了腦筋，只能不斷地持續嘗試與創作，在用書法寫新詩的同時，必須保有新詩文字斷句、斷行、分段的節奏特色，而又維持書寫的版面配置的美感，真的非常困難。期許有一天，我能寫出更完美的新詩書法。

◤「新詩書法」不應該只是用毛筆抄新詩如此而已。侯吉諒新詩作品〈詩夢〉。

夢 詩

不能入詩的來入夢
詩是空曠的夜色
星子隱匿
這城市的夜燈光如銀河
慾望謊言般在身體內
彗星般劃過
蟲蛙的思念
在夢中迷離的星空
於是不能入夢的紛紛
扮化成恍惚的詩句

臺零年壹月俊吉錄

沒有技術、沒有藝術

要永遠記得一件事情：沒有技術就沒有藝術。

任何技術要達到一萬個小時的累積，才可能成為行家，一萬個小時就是你每天用三個小時，十年之後才可能成為行家。所謂「台上一分鐘，台下十年功」，古人所說的「十年磨一劍」皆是如此。

在《書譜》中也有提到「心不厭精，手不忘熟」，寫字就是要寫到這個程度，每一個字認真寫過八百遍以上就熟了，如果還不熟，那就再寫八百遍。就像鋼琴家演奏時要能背譜，就是要彈到非常熟，熟到不用看譜也能彈奏得很動聽，沒有人連譜都還不是很熟悉的時候，就想要能彈出令人動容的曲子，那是不可能的事。

書法也是如此，技法的精熟是最基本的要求。

▲侯吉諒篆刻〈十年磨一劍〉。一萬個小時就是你每天用三個小時，十年之後才可能成為行家。

技術純熟是書法藝術的先決條件

技術純熟是先決條件，而後當你發展出屬於自己的風格時，就可以只寫自己的字，這是我常常跟學生倡導的觀念。

可是，我們要練多少種字體才算數呢？一千多年來那麼多種書法風格，不可能每一種都練會，也很少有書法大家，能同時精通上乘的篆隸草行楷，各種書體風格。

現今也沒有幾個人能夠篆隸草行楷都是精通的，所謂「精通」其實只是會寫而已，而會寫，並不代表就能寫出自己的風格，更多的情形反而是將楷書寫得不像楷書，行草寫得不像行草。

◀ 技術純熟是書法藝術的先決條件，侯吉諒臨趙孟頫〈洛神賦〉。

黃初三年余朝京師還

濟洛川古人有言斯水

之神名曰宓妃感宋玉

對楚王說神女之事

遂作斯賦

應該要把一種字體搞懂弄通

對書法的觀念是，應該要把一種字體搞懂弄通，接著全部都會通，怎麼證明？我能夠做得到的是，寫黃山谷的字體只要三天就能掌握；寫褚遂良的〈陰符經〉，一天就可以破解。

很困難嗎？是不太容易，但其實所有的方法都一樣，只要掌握正確的筆法，使用正確的工具材料，就能掌握，剩下來的就是字形的結構熟不熟悉的問題了。瘦金體相對來說比較困難，大概要一年才能夠掌握得到，因為涉及到毛筆工具和筆法技術的差異。最重要的是，

掌握基本的技法，練到熟、透、通，當產生了自己的書寫風格的時候，就可以只寫自己的字。

掌握用筆的技術，才有可能寫出好的作品。

像王羲之，我們從來就沒有聽說過王羲之寫別人的字，從王羲之的風格出來有一個最大的好處，很多人都不知道為什麼王羲之這麼厲害，為什麼地位如此崇高，就在於王羲之的書法完全發揮了毛筆的特性。只要抓住這一點，字體結構的美感也掌握到了，就可以寫自己的字，以我的字來說，基本上就是以王羲之的用筆技術為根本，再將其融會貫通，就能寫出多種風格的字，甚至發展出自我的書風。

因此，掌握用筆的技術，才有可能寫出好的作品。

一萬小時才能成為行家，每日三小時，持續十年。

心不厭精、手不忘熟。

有自己的經典風格，就可以只寫自己的字。

定武舊帖在人間者如晨星矣此又
蓋若啓明者耶元貞元年夏六月僕
將歸吳興殊亮肉翰以此卷求是正
為鑒定如右甲寅日甲寅人趙孟頫書

書以用筆為上而結字亦須
用工蓋結字因時相傳用筆
千古不易　此趙吳興名言也周徵
其人其書亦見至理辛卯初夏偶得
楮希雜錄趙書並識俟吉諒

▶侯吉諒臨趙孟頫〈蘭亭十三跋〉局部。

清閒瓊筵以坐花

飛羽觴而醉月不有

佳作何伸雅懷如詩

不成罰依金谷酒數

李白春夜宴桃李園序文短情長
真詩仙襟懷也丁亥六月以蘭亭筆
意書此頗覺契合候吉諒

穿越時空的抒情

現代科技的進步，有時候對文明會帶來很嚴重的傷害。

科技對書寫的影響，不只是改變了寫字的工具，更重要的，是改變了生活中的書寫；而且，其中很多改變是幾乎完全察覺不到的。

鉛筆、鋼筆、原子筆的輸入，首先改變了寫字工具，硬筆的方便性，使毛筆退居次要，沒有了以毛筆書寫的必要性，書法很難再成為唯一的書寫技術。

但書寫工具的改變，尚不足以終結書法的日常情懷。宣告毛筆時代結束的科技，反而是和書寫無關的電話。

沒有電話之前，遠方的人們必須寫信聯絡，於是書寫成為「遠端聯絡」的重要方法。不管是在時間的遠端或距離的遠端，書寫都是唯一的方法。許多因為距離遙遠而產生的書寫，後來成為時間遠端的書寫，最後並累積成為所謂的文化。

◀ 王羲之尺牘〈二謝帖〉、〈得示帖〉。沒有電話之前，人們互相聯絡必須寫信，因而累積成為所謂的文化。

二謝面未比面遲詠良

不靜羲之女愛再拜

想邰兒悉佳前患者善

所送議當試尋省

左邊劇

尋省別

具示知也

如果沒有書信，書法史會嚴重缺失

電話的發明，使產生大量重要文明的方法——寫信，忽然集體消失。如果沒有書信，至少中國書法史上極為重要的組成不可能出現。

王羲之、蘇東坡、趙孟頫，還有歷代數不盡不可能的文人墨客，他們那些優美的詞藻、儒雅瀟灑的「書法」，其實只是他們寫的信而已。

文人寫信，通常义不只是寫信而已，宋人書法留傳至今較多，其中有很大一部分是信件，「北宋四家」蘇東坡、黃山谷、米芾、蔡襄的書法中最精彩的，不是那些刻成石碑的「作品」，而是寫給朋友的信件。例如蘇東坡的這封信：

「一夜尋黃居寀龍不獲。方悟半月前是曹光州借去摹搨。更須一兩月方取得。恐王君疑是翻悔。且告子細說與。纔取得。即納去也。卻寄團茶一餅與之。旌其好事也。

　軾白。

　季常。廿三日。」

◀趙孟頫尺牘〈近得帖〉。許多儒雅瀟灑的「書法」，其實只是古人寫的信而已。

這是蘇東坡寫給季常的信。季常是誰呢？他就是成語「河東獅吼」的主角，季常（西元一一〇一─一〇三六）姓陳，名慥，字季常，居於黃州之岐亭，自稱龍丘先生，又名方山子，好賓客，喜蓄聲妓，然而妻子柳氏悍妒，碰到陳慥宴客、有聲妓，柳氏輒以杖擊壁大呼，客皆散去，蘇軾嘗戲以詩曰：

「龍丘先生亦可憐，談空說有夜不眠，忽聞河東獅子吼，拄杖落手心茫然。」

這封信是蘇東坡告訴陳季常，找了一個晚上的黃居寀畫的龍沒找到，才忽然想起是曹光州借去摹揭了，可見蘇東坡很糊塗，東西借人了竟然不記得。黃居寀是五代至宋初畫家。他擅畫花竹禽鳥，精於鉤勒，形象逼真。現在台北故宮博物院還看得到他的《山鷓棘雀圖軸》。

信件最後說「卻寄團茶一餅與之」，則是反應宋時文人嗜茶的風氣，光是蘇東坡這一句，就可以引出許多研究中國茶史的人諸多考據。

▲蘇東坡致季常尺牘，又名〈一夜帖〉。

一夜尋黃居寀龍不獲方悟半
月前是曹光州借去蒙更頂
一軸月方兩得恐王君嶷是翻悔
且苦子細說與纉取得即馳去
却寄團茶一餅與之旋其好事
也　　　拜白
芾

書信書法有探索不盡的消息

比起一般以書寫技術為標的的「作品」，因書信多了與朋友之間的互動，透露了許多真實生活的面貌，因而有探索不盡的消息。

然而電話的發明使得產生這些信件的原因消失了。印象派畫家梵谷留下數百封寫給他弟弟的信，成為研究梵谷最珍貴的一手資料，如果當時就有了電話，這樣珍貴的內容，完全不可能被寫下來，因為電話的交談是說完就消失了。電話是人類文明的重大發展，改變了人們互相溝通的方法，雖然方便，但卻也同時消滅了許多重要文明產生的契機。

◀文徵明尺牘。電話是人類文明的重大發展，改變了人們互相溝通的方法，雖然方便，但卻也同時消滅了許多重要文明產生的契機。

踰月更不得

趍居之詳即日伏惟

履茲新夏台候万福為慰璧此有小疾

藉

遠芘已獲平善新生子名穀生已將彌月

頃六健乳諸子女六皆無事茲因友人前

學生王軾乃叔王彥昭賀遷河南索書

晉

謁敢此附承

動靜餘竢他便不一

四月廿一日塤璧頓首再拜

外舅大尞先生大文執事

彥昭恭承之際望

垂青目　璧再言

195

江不難最妙江如

馬青不退

少時讀觀琵琶行年高時情之

跟逐起此所感動白居易長詩

極盡描草鋪情之能事寫景

狀物窮題盡方愛了多幼若在眼

伍 生命的線條

或者我們可以這樣說：在全世界所有的藝術類型中，沒有一種藝術能夠像書法，有反映一個時代的集體美學風格或書寫者的生命狀態的「能力」。

不了解書法，就和文化絕緣

從書寫方法、文字載體到藝術類型，中國書法的發展已有幾千年歷史，不僅歷代名家輩出、書寫風格千姿萬態，關於書法的美學理論亦篇牘繁複，早就形成

一個龐大的「書法體系」，並且成為文化基因的重要組成。

可以說，不了解書法，就和自己的文化絕緣。

學習書法的正確觀念

然而現在有很多人學習書法，卻沒有正確的觀念。

學習任何東西，最重要的是要有正確的觀念，有正確的觀念，才能有正確的態度，有正確的態度，學習的方法才會正確，所以，沒有正確觀念，一輩子也學不好書法。

學習書法，至少要包含兩件事：一、認識書法，二、學會寫書法。

而大部分人學書法，指的都是「學會寫書法」這件事，但「學會寫書法」很困難，沒有一千小時（每日一小時、持續二到三年），很難掌握基本的書寫技術。許多人學寫書法通常無法持續一千小時的練習，因為他們可能誤以為，寫書法是很簡單的事，學個基礎就可以自己任意發揮了。

寫書法之困難，超乎常人想像

然其卻不知，書法可能是人類所有「動手」的活動中，技術最困難的，邏輯思考最細膩的，因為毛筆是軟的，如何控制毛筆，絕對不是一件容易的事，控制毛筆有多難？金庸在《倚天屠龍記》中有精彩的描寫：「（張無忌）這日無事，想起父親外號『銀鉤鐵劃』，於是拿了一本碑帖，習練書法，盼能傳承父志。豈知毛筆在手，筆毛柔軟，雖運起九陽神功加乾坤大挪移手法，也難以操控。」

在金庸小說中，九陽神功是天下至剛的氣功，乾坤大挪移手法是天下至巧的武功，而張無忌還兼善天下至柔的太極拳，有了至剛、至巧、至柔的功夫，卻依然無法控制毛筆，可見寫書法之困難，必然超乎常人想像。

更可惜的是，大部分的人學書法，只學寫，而沒學認識書法。

要學書法，就得先認識書法

要學書法，就得先認識書法。這些書法史的常識或知識，可以不必找老師學，自己讀書就可以了，如果沒有這些常識就去學寫書法，難免會發生很多錯誤。然而大部份學書法的人，並沒有學「認識書法」；教書法的人，通常也不教「認識書法」這件事，或者沒要求學生要去「認識書法」。結果，花了很多時間去學寫字，但可能對書法還是完全沒有該有的認知和常識。

「認識書法」是指一般性的書法知識，包括書法史、名家風格、各種字體、以及書法美學。

但是，「認識書法」要讀對書，許多談書法美學的書，除了形容詞一大堆，就是說故事，以及感性的解釋，這類書讀再多，也不會懂書法。

201

讀書法史是了解書法的正道

學習任何東西，最有效的方法就是系統性閱讀。市面上有很多書法史的書，內容大同小異，但這才是了解書法的正道。找一本文字敘述清晰、圖片豐富的書法史，花幾天時間好好讀幾遍，應該就可以具備基本的知識了。

但書法史不容易讀，尤其是秦漢以前的書法發展，對不熟悉的讀者來說，可能會很枯澀，甚至不知所云，因為太古老的文字不容易辨認，更不容易了解並欣賞其中的美感、所以很多人在讀書法史的時候，往往在先秦書法這裡就停住了，從此書法史就被置之高閣。

讀書法史，如果沒人帶領，那麼從唐宋開始是比較理想的，因為唐宋的書法名家風格是大家比較熟悉的，名字也是大家比較知道的，熟悉是學習的重要基礎，因此從唐宋開始，就很容易把原本生硬的書法史讀下去。

◀ 學習任何東西，最有效的方法就是系統性閱讀。

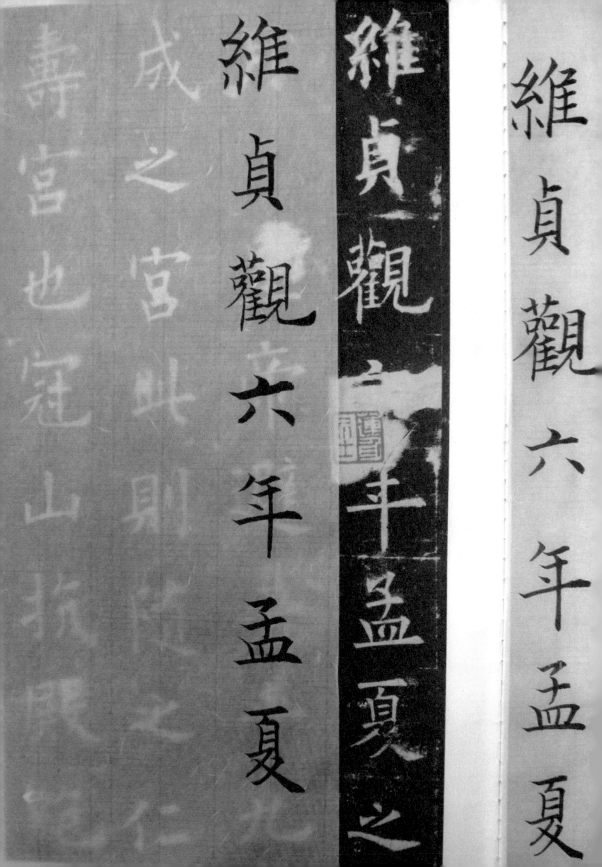

維貞觀六年孟夏

維貞觀六年孟夏之

維貞觀六年孟夏

教動手而不教欣賞這種情形，在學校的美術和音樂教育中也屢見不鮮。一般的美術、音樂老師總是教如何畫畫、唱歌或很深的樂理，而不是教美術、音樂的常識，以及如何欣賞的方法。結果，上了美術課反而從此不喜歡美術，上了音樂反而討厭音樂。

在初級的課程中，學習常識才是正確的

學習書法也是這樣，不動手寫字，很難了解書法，但只動手寫字而不讀和書法有關的書籍，更不會懂書法。

因為毛筆不再是日常生活的應用工具，很多人認為現代人不可能寫出和古人一樣好的書法，這個觀念也是錯的。

書法的太平盛世

許多人常常以為，現代人沒有寫書法的環境，所以再怎麼練書法，都比不上古人。

這種觀念大錯特錯。

我常常說，現在是學書法最好年代，字帖多、出版品印刷精美、工具齊全，我們完全有條件將書法寫得比古人更好。

寫好書法能做什麼？

問題是，寫好書法能做什麼？

對退休老年人而言，書法是最好的養生妙法；

對工作繁忙的上班族而言，書法是最佳的抒壓管道。

對小朋友來說，是認識文化、潛能開發的最佳方法。

書法是了解並深入中國文化最好的入門

書法是了解並深入中國文化最好的入門。中國文化是台灣無法分割的文化基礎，而書法是中國文化的重要組成，不認識書法，就無法理解中華文化的博大精深，我們也就很難了解自己的文化基因，不了解自身文化，就不會珍惜自己的過去，也很難開展未來。

「歷史」的意義，通常是在明白過去的種種之後，能對未來有所啟發。藝術的形成是利用技巧、透過形式，表達創作者個人的主觀和客觀美感經驗與想像。因此，影響創作和風格的眾多因素，可以大分為作者個人的才情、才學、才氣等個人一己的主體條件，與時代社會的文化、政治、經濟等外在環境兩類。

大致來說，任何一個藝術家，均不能自外於主體條件與外在環境的相互影響。而從個人才情看，天才型的藝術家的發展受自我條件的影響較大，而理智型的藝術家則受外在環境的影響較大；前者通常為開流創派之人，而後者則是屬於集大成之類的人物。

辛卯仲夏八月用湖筆北尾冬狼
徽州漆煙墨書金沙臺紙筆撐
景妙之聽留左照畫三本俱吉祥

陝 考 雝 隹
宮 官 鳥 麻
車 出 庶 鳥
綦 馬 馬 雜

▶任何一種藝術型態的演化，都應該從社會與個人兩個角度去衡量。

看一門藝術類別的發展演化，要同時考察時代環境的外在條件的影響和這兩種人物的成就與貢獻，以及這兩大因素之間的互動關係。唯有從這樣的角度，才能比較完整的解釋某一種藝術類型的創始、發展、成熟和沒落。

也就是說，任何一種藝術型態的演化，都應從社會與個人兩個角度去衡量。

書法的發展，亦復如是。中國書法的起源，從現在可以看到的文字和文獻資料都明白指出，中國文字的發明是由於對大自然的象形描寫，而且遠在甲骨文的時代，就已經具備了相當程度的審美要求。對於一個還停留在只能利用原始工具去刻畫有意義的文字或符號的民族而言，甲骨上的文字在排列、布局上具有相當程度的美的要求——至少，它讓讀的人自然而然的產生閱讀順序的前後合理性，以及視覺上舒適的感覺——證明了使用這種象形文字的民族，在文字初始的、而又長期的發展過程當中，已經對這種文字的使用產生美觀的要求。

當然，這種情況同樣存在於全世界其他種族和文化裡，最簡單的證明是，所有的文字，無論是直排橫排，從左到右或從右到左，總是行列清楚，合乎視覺的合理性，而完全沒有從下到上的閱讀順序。

文明的高度發展，必有社會的高度需求

文字的大量使用，一定是因為文明的高度發展。在人類的原始社會環境中，文明之所以高度發展，必然是由於某種超越血統的、氏族社會的力量的刺激。

由於群居的社會性，需要大量而且頻繁的溝通與訊息的傳遞，因而刺激文字使用的必要性，這種社會性的需要均足以說明殷商文字與前秦篆書的產生背景。

當然，前秦篆書的出現，乃是因為政治與統治的需要，以政治與軍事力量，強制運作文字的統一，這是中國文字與書法發展中，一次極為決定性的發展。

因為篆書的出現，隸書以及行草才有可能在極短的數十年內完成。這樣的時間相對於古文字的長期演變，是極為短暫而快速的，沒有人為的、政治的、統治的強勢引導與壓迫，根本不可能。篆書的「筆畫粗細統一」、「字形四方」、「字形結體標準化」，以及書寫工具毛筆的改良，均促使文字的書寫更為進步

和方便，也使得文字在運用時的美觀性亦被相對提高，這和文字在歌功頌德的器物和碑石大量出現，可以說是相輔相成。

事實上，書法——這裡特指為了某種目的，而在書寫時特別強調美觀的書寫作品——在我國先民社會進入政治力量大於血統的時候，就漸漸成為一種必須具備特殊技巧的書寫作品，自然而然，也就直接提升了書法藝術的全面發展。

在所有藝術的創新階段，也就是該類藝術發展最為快速的時候，由於時代與大環境的影響，所有有關該類藝術的一些規則，也會發展到相當精密而嚴格的程度。證諸其他類型的藝術，也是如此。

例如，詩在春秋戰國時代，就出現登峰造極的《詩經》；而當五言、七言的格律出現時，成就最輝煌的，正是發展出這些格律的唐朝；嚴格意義的山水畫是在北宋出現的，而它的成熟亦在北宋，幾位影響至今仍然非常深遠的大師，也都是在北宋就出現了，書法幾乎也是如此。

隸書是承繼篆書發展的字形

在漢朝，隸書是承繼篆書發展的字形，也是「官方」通用的正式文字，因此，它從販夫走卒之類下流階層所使用的文字慢慢演化成帶有貴族色彩的雍容造型，這和隸書大量應用在碑石上有關，而由隸書演化的行草、楷書，也就帶有極為強烈的技巧性。

仔細檢索古代書法論文，很容易發現，儘管後來諸朝歷代書法名家迭有創發，但大都脫離不了東漢蔡邕的《筆論》和《九勢》兩篇。蔡邕兩篇文字寥寥不過數百字，但無論技巧、觀念、理論方法、以及書法的美學基本精神等等，可以說都已經有了最根本的觸及。

到了西晉，衛恆的《四體書勢》則可以說是我國第一篇非常嚴謹的有關文字發明發展、文字演變、字體分類、書法技巧都很完全的綜合性論著。而相傳是王羲之的書法教師衛夫人衛鑠的《筆陣圖》則是第一篇針對書法技巧的專著，為後世千千萬萬的後學者所遵循。

◀ 隸書是從下流階層使用的文字，慢慢演化成帶有貴族色彩的雍容造型。

乃備聖人不出

月期五百陽

吐土圖二陰出識

十后之仁

制義

楷書是唐朝在政治上進入理性主義的反映

就是這種在思想、觀念、技巧各方面要求都極為嚴格的精神，觸發了唐朝楷書的出現。楷書是唐朝在政治上進入理性主義的反映，經歷了東漢末年和魏晉南北朝的長期戰亂，政治的要求安定和生活上的要求秩序，是很自然的普遍心理，時代氣氛如此，藝術家自然不能自免於大環境的影響。

初唐是我國第一個出現經濟高度發達的時期，經濟的發達必然要先有合理的社會秩序和價值交換的標準。這一切，都可以在藝術的「規律性」上反映出來。因此，楷書極端追求工整、合理的精神與風氣，幾乎可以完全用時代的眼光來理解。當然，這時所出現的大量的名書法家，則是屬於個人才情與學養的充分展示。

◀ 楷書極端追求工整、合理的精神與風氣，幾乎可以完全用時代的眼光來理解。

純和飲食不賓獻則
醴泉出飲之令人壽
束觀漢記曰光武中
元元年醴泉京師

215

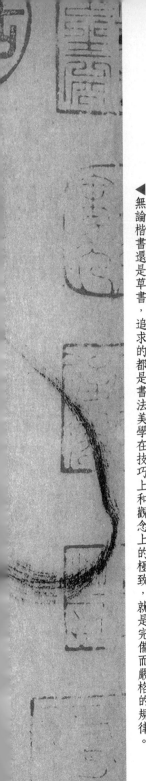

無論楷書還是草書，追求的都是完備而嚴格的規律

我們可以這樣說，中國書法是經過上古、商周、秦漢的醞釀與發展，累積了足夠的技巧與美學觀念後，在唐朝出現集大成式的「歷史性的總結」與「個人性的爆發」。

在唐朝，出現了所謂楷書極則的〈九成宮〉、後世推許為學習楷書最佳範本的顏真卿和柳公權，也出現了草書最為飛揚跋扈的張旭的顛草與懷素的狂草。兩者之間乍看之下彷彿是背道而馳的，但實際上，我們如果從書法的技巧和美學精神來深入探討，便會發現無論楷書還是草書，其實追求的都是書法美學在技巧上和觀念上的極致。而這種極致的基礎，就是完備而嚴格的規律。

▲無論楷書還是草書，追求的都是書法美學在技巧上和觀念上的極致，就是完備而嚴格的規律。

十

老

草書是線條的解放

楷書的規律最容易為一般人所瞭解，因為楷書的點畫結構是要求幾近絕對的乾淨、整齊，是一種可以在理智完全控制的書寫，是一種精心設計的美學建構。而草書恰好相反，草書是線條的解放，是字體的解構，是書寫過程中幾近放任的宣洩，要突破一切規矩的束縛，甚至要在書寫時藉由酒、舞蹈、音樂、當眾的表演來提高書寫者的意氣，從而激發個人的潛力，而後在線條的揮灑中，得到一種超越的快感。

然而，沒有經過嚴格的訓練並長期沉浸其中，不可能產生隨心所欲的技巧和膽量，相傳智永寫〈草書千字文〉達八百遍，而後才能化楷書的方筆為草書的圓筆的境界，其於技巧與美學標準的嚴格，較之於楷書，恐怕是有過之而無不及。

◀相傳智永寫〈草書千字文〉達八百遍，而後才能化楷書的方筆為草書的圓筆的境界。

業年蒼蓋滿城河

羽翔龍沛火章鳶

好朱父字乃織志茅武

漢圖乎雲陶廣軍

圖發反洞中鄢四志

嚴格的規律才能成為標準

正如杜甫在詩的成就上，以其嚴格的練字、音韻、格律，建立了後人能夠學習的典範，顏真卿也以其中正平和的結構和線條，建立了後人得以追隨的楷書標準。

唐朝的文藝氣氛正是一個適合建立典範的環境，也正是因為有了典範，所以個人的風格才更加容易出現。盛唐卓越的政治經濟環境，提供了藝術家表現才華的絕佳機會，使他們可以實現原本只是理論上存在的美學形式，將原本只是形容的詞句化為真正的造型，在這種絕佳的機會中，他們便有極大的可能創造出個人的風格，而他們真的做到了。

唐朝的書法家，在前所未有的機會中，完成了以前的藝術家們所不敢也不可能冀望的成就和面貌，他們用美的追求表現了自己。

◀ 唐朝的文藝氣氛正是一個適合建立典範的環境，也正是因為有了典範，所以個人的風格才更加容易出現。圖為侯吉諒臨孫過庭《書譜》。

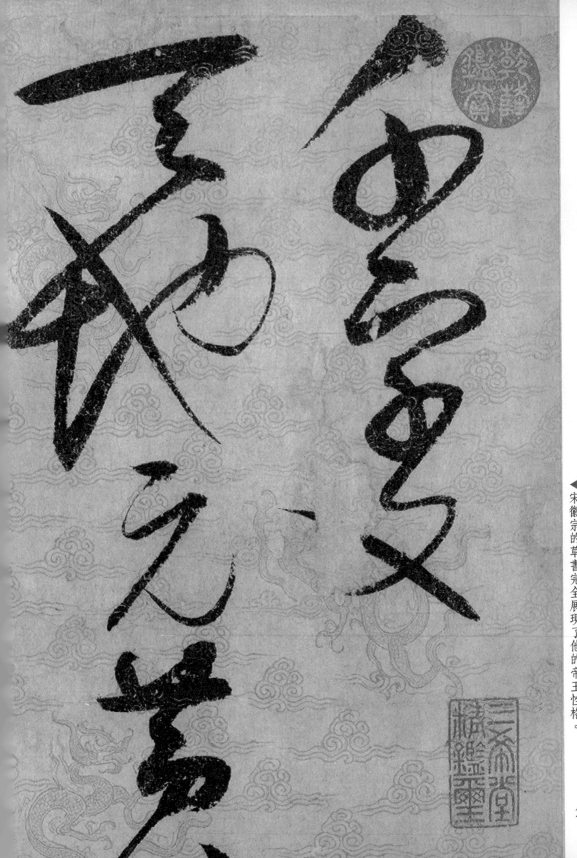

▲宋徽宗的草書完全展現了他的帝王性格。

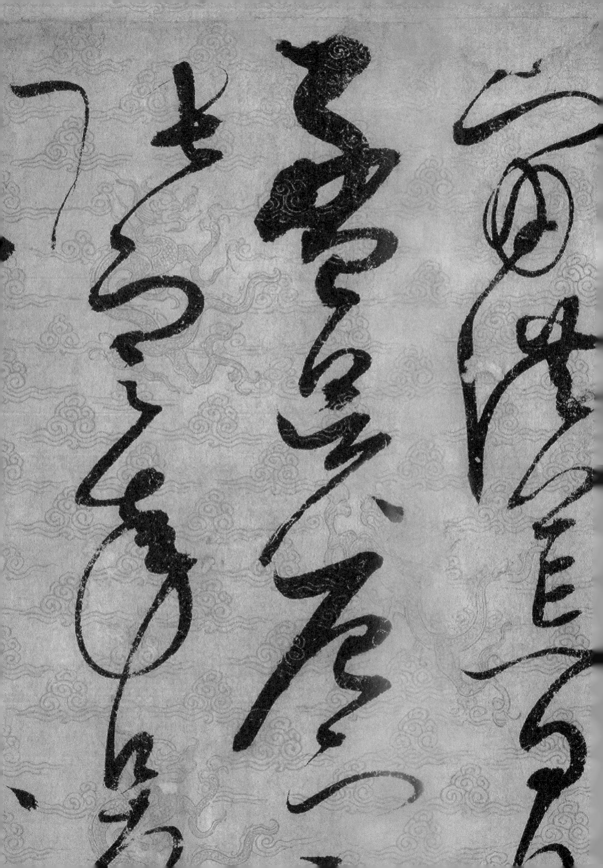

宋朝的書法家著重個性的發揮

相對於唐朝的美學標準，宋朝則是「人本的」、「自我的」意識抬頭的時代；相對於唐朝那些建立典範的前賢，宋朝的書法家比較在意的，恐怕不是美學形式或理論的創新，而是個人個性的發揮。

灑脫而又豪放不羈的蘇東坡當然是關鍵人物，他不像歐陽詢，也不像柳公權，那麼在意一筆一畫的工整嚴格，他比較隨心所欲，比較自在，像一個不必正襟危坐也可以寫字的「書法家」。在他之前，楷書書家幾乎是道貌岸然的，是不苟言笑的，是很嚴肅的；而蘇東坡的字就像他的人，胖胖的，懶懶的，說是瀟灑風流，更可能接近隨意自在，像他的文章他的詩詞，裡面多的是他自己的一些內心的小感受，一些人生當中誰都會碰到的感傷和挫折。於是他的字在技巧上不再刻意追求，雖然他也辛苦練過顏真卿、李北海等諸多大家的字，而且深受他們的影響，但他的字還是比較傾向個人性情意氣的表達，而不是技巧的、純粹視覺、美學觀念的表演。

宋朝這種「輕法重意」的審美趣味，當然也有其時代的背景因素。

宋朝是我國文人政治的開始，整個朝代的氣氛不再像漢唐那樣，對開疆拓土的事功有一種浪漫而激情的嚮往，反而更在意現實生活的享受與追求，他們的觀念開始向真實的人生探索。

於是在文學上，格律森嚴的詩被自由度更大的詞取代了，繪畫也從人物轉向山水。山水畫會成為宋人繪畫藝術的主題並非偶然，這和當時士大夫的生活條件與生活方式有最為直接的關係。他們在山水中寄託了他們在人世生活中碰到的挫折與苦悶，而山水，相對催化了他們審美趣味的改變。

如果說，宋朝傾向自然主義的審美趣味，使得宋代的藝術家們從唐朝那種重視法度的觀念走向自我內心情感的抒發，那麼，也是這種向自己內心探索的嘗試，開啟了元朝知識分子在異族統治下的冷澀、困頓和荒漠心境，觸發了歷史上前所未有的藝術思想和表達方法。

元代書法、繪畫則更向心理深處發展

唐朝嚴格的書寫技巧和純粹美學的要求，使得唐代的書法家能在技巧上各逞其能，在書寫技術和表現方法各張其美的旗幟。而宋代的書法家則是在個人的性情和趣味中，完成自己的面貌，這時的書法個性是屬於個人的、性情的，而不是唐朝建築般的技巧風格。

元代則更向心理深處發展，表面的變化不大，但線條的內斂、含蓄，結構的欹側、狂野、放肆等等，完全和以前的書法家追求唯美的風格大不相同，他們不再絕對的遵守法度，他們在隨意的筆法中表達自己，蘇東坡說：「詩不求工，字不求奇，天真爛漫是吾師。」又說，「書初無意於佳乃佳爾。」是這種隨意而率性的主張，是這種不在技巧上刻意求好的個性，使宋朝一代的書風有機會向書法家個人的內心深處接觸，也是在這樣的基礎下，元朝的書法家們才有機會擁有足夠的技巧和內涵，去表達前人未有的經驗。

中國書畫藝術到了元朝，在氣勢上有全面的萎縮特徵，至少，在畫面的氣象上是如此。畫中的山水不再是可遊、可居的好山好水，而是表達內心那種國破家亡的荒冷、苦澀和孤寂。元人的字，在二王系統之外，又發展出一種新的風格；就像元朝的畫，不再是賞心悅目的山水寫生，而是含蓄內斂的心靈風景。

同時激發出來的，恐怕反而是比前人的作品更能接近他們所說的「書如其人」，換句話說，是書法向書家內心深處探索的深入表達。

這種形象與內心的結合，對中國書法來說，是一次極為難得的經驗，沒有這一次苦難的磨練，中國書法將因知識分子在社會上的特殊地位而永遠停留在「壯闊」與「婉約」的爭論中，永遠沒有機會跳出形式主義的限制。因為中國書法自古以來就是以形象造境，以形象比喻線條的美感經驗，固然豐彩多姿，但終究在象形之中打轉，書法的最高境界，亦不過像山、像水、像雲、像一切可以比擬的大自然，無論理論或實際上都不能真正探觸人類內心深處的某些苦楚和煩憂，這對一向作為藝術家最能表現創作情緒、心境的藝術語言而言，終究是一大遺憾。

明朝書畫充滿甜美、溫潤的文人風格

比較起來，明朝的書畫雖然有著豐富的收穫，但在其甜美、溫潤的文人風格之餘，一直到明末四子張瑞圖、倪元璐、黃道周、王鐸的出現，似乎未再出現特殊意義的創造和開展。漢唐魏晉的法度，宋元的個人主義，都是很明顯的時代特色，而明人的書畫在政治安定經濟繁榮的環境中沒有再創高峰，反而比較傾向安定生活的情懷。

明末書法用筆張揚、性情強烈

明末張瑞圖、倪元璐、黃道周、王鐸，突破了二王系統優雅、典麗的筆法、結構，出現了用筆張揚、性情強烈的風格，這種書寫美感的改變，到了清朝，因碑學的興起，又出現書法的另一次轉機。

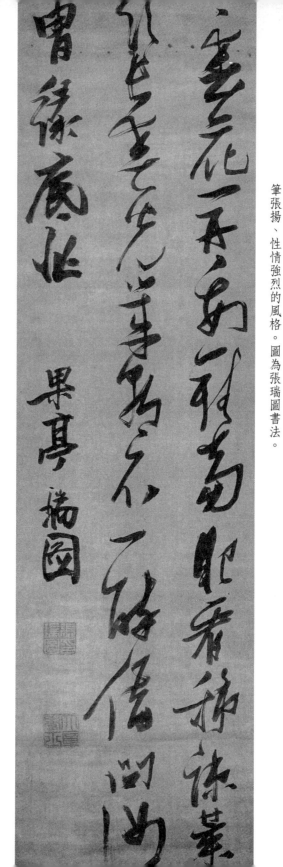

◀明末張瑞圖、倪元璐、黃道周、王鐸，突破了二王系統優雅、典麗的筆法、結構，出現了用筆張揚、性情強烈的風格。圖為張瑞圖書法。

229

清朝的復古，也有極大創意

但清朝的書法終究是在考據復古的風氣中打轉，如果沒有大才如趙之謙、吳昌碩、齊白石諸人，以金石立法，為生氣漸失的書法在技巧上打了一針用筆剛硬的強心劑，書法的確很難談得上有什麼創新與突破。

清朝的書法就像當時的詩一樣，復古之調高唱入雲。這固然有其類似元朝被異族統治的表面上不得不保守的原因，但觀念上「自動自發」的復古和守舊，才是真正的致命傷，使得清朝的書法不能再創新機。雖然說，清朝的復古，其實相對來說，也有極大成分的創意意味在內，但篆隸、金石文字造型太過高古，也限制了創新的可能。

然而時代的影響，還是為書法找到了新的發展。清朝安定的政治和江南一代繁榮的商業經濟，終究在這個時候發生了驚人的效用，沒有揚州的鹽商，就沒有後來傳名於世的「揚州八怪」。

雪晴雲散此風寒　衢路難之目遊君注　朝あ临路湯之

清朝書法的復古，其實相對來說，也有極大成分的創意意味在內。圖為伊秉綬書法。

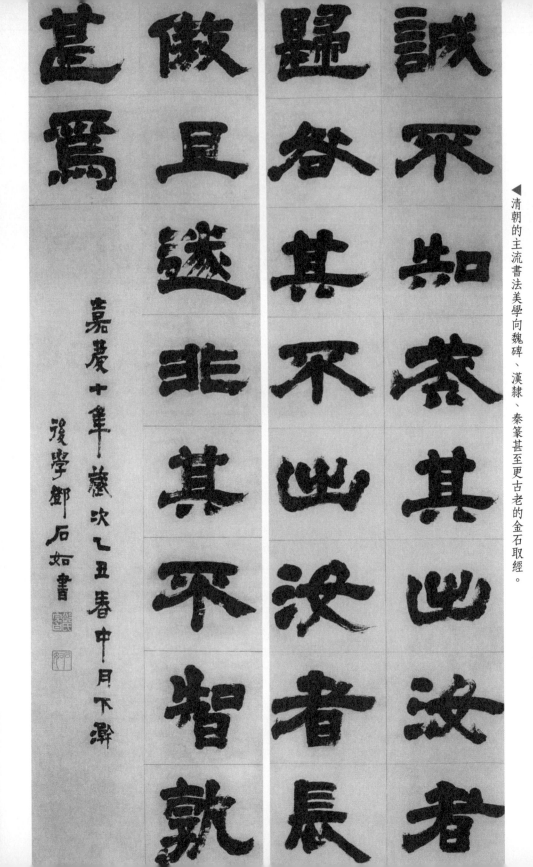

▲清朝的主流書法美學向魏碑、漢隸、秦篆甚至更古老的金石取經。

嘉慶十年歲次乙丑春中月下澣

後學鄧石如書

「揚州八怪」的個人風格勝過了法度

從創新的角度來說，「揚州八怪」的確開創了中國書法在造型上最具個人風格的局面，鄭板橋那融合魏碑、隸書、和行草而成的「六分半書」，及金農脫胎自〈天發神讖碑〉的「漆書」字體，大概是書法有史以來最為怪異的字體了。但他們的字終究是不可學的，這是個人風格第一次勝過了法度。

書法的發展，從甲骨文開始，歷經篆隸行草楷的演化，其根本內涵植基於「象形」，所以書法的技巧、方法、結構、審美觀等等，都是在模仿、觀察大自然的大前提下發展。

清朝的主流書法美學向魏碑、漢隸、秦篆甚至更古老的金石取經，從實際的書寫技巧到審美觀念，都在尋找、建立與「二王系統」極不相同的理念；雖然整體來說清朝的書法也有一定的成就，但限於時代因素，個人化的臆測式理解未能建立出類似二王系統那樣完整的價值體系，所以造成了書法之美的多重歧義與紛爭；加上西化強權的侵入，科技文明的力量終於使得書法在爾後的時代發展中，迅速沒落。

233

電腦時代的書法盛世

到了按鍵輸入已經幾乎完全取代手寫文字的電腦時代，書法的困境更加顯而易見。

在我們現在這樣的社會，要像數十年前那樣「自然而然」的培養出一個書法家已經是不可能的事了。過去的書法家就是文人，和文學、詩詞片刻不離，到了現代，書法似乎要成為一種專業化的技術了。

然而正是在這樣的環境中，我認為書法作為文化的基因，因而更值得被重視和提倡。從這樣的角度看，書法會變得更專業，可能會比以前寂寞，但未必不能更上層樓。

事實上，我們擁有最好的學習、親近書法最好的條件與時代。以前只有少數人才能接觸的國寶珍品，現在可以以極其低廉的價格就可以買到精美的印刷品，甚至只要連上網路，任何關於書法的資料都垂手可得。

我認為在電腦、網路科技普遍運用的時代，書法正要開啟一個新的文化太平盛世。

◀ 過去的書法家就是文人，和文學、詩詞片刻不離，到了現代，書法似乎要成為一種專業化的技術了。

深山前嶂冷雨濛層

密清晨寒翠光遠

望煙雲斤看泉義

月靜好日偏長

零玖年肆月俟吉琼

Treasure 51　如何看懂書法

作者	侯吉諒
編輯	樊茜萍
校對	陳盈卉
美術設計	憨憨泉有限公司
行銷	陳雅婷

發 行 人	簡秀枝
出版部經理	陳柏谷
出 版 者	典藏藝術家庭股份有限公司
地址	104 台北市中山北路一段 85 號 3、6、7 樓
讀者服務專線	886-2-2560-2220 分機 300 ～ 302
傳真	886-2-2542-0631
戶名	典藏藝術家庭股份有限公司
劃撥帳號	19848605
典藏藝術網	http：//www.artouch.com

總 經 銷	聯灃書報社
地址	103 台北市重慶北路一段 83 巷 43 號
電話	886-2-2556-9711
印刷	崎威彩藝有限公司
初版	2012 年 7 月
ISBN	978-986-6049-24-8
定價	新台幣 480 元

如何看懂書法／侯吉諒作 .-- 臺北市：典藏藝術家庭 .
2012.07
面；公分 .--（Treasure；51）
ISBN 978-986-6049-24-8（平裝）

1. 書法　2. 書法美學

942　　　　　　　　　　　　　　　　101011802

侯吉諒臨《蘭亭序》六種

◎侯吉諒　著

書法經典中的經典

〈蘭亭序〉，書法經典中的經典，有「天下第一行書」之稱。

晉穆帝永和九年（三五三年）三月初，王羲之與兒子王凝之、王徽之、王操之、王獻之，當時名人孫統、李充、孫綽、謝安、支遁、太原王蘊、許詢、廣漢王彬之、高平郗曇、餘姚令謝勝等共四十一人，在會稽山陰集會，為蘭亭集會，有二十六人得詩三十七首，後輯為〈蘭亭詩〉。〈蘭亭序〉為王羲之為〈蘭亭詩〉寫的序言。

記錄相傳，王羲之是以鼠鬚筆和蠶繭紙寫下〈蘭亭序〉的，是少數記錄了書寫工具材料的書法名作，沒有精良的筆墨紙，不可能寫出〈蘭亭序〉這樣精英的筆法。

侯吉諒

〈蘭亭集序〉共計三百二十四字，凡是重複的字都各不相同，充分展現起承轉合的神妙筆法。

學習〈蘭亭序〉，最好從放大的字體開始，才能體會筆法的精微，而後逐漸追求原大版本的風華。

本書集錄近年我臨寫〈蘭亭序〉的各種版本，相信可以提供讀者一定的參考，每件作品所使用的筆墨紙，也同時記錄，以便讀者參考。

31 **第四種**
　　原作尺寸／每頁 32×22 cm
　　筆／精製狼毫「冬狼長鋒」
　　　　出鋒／3.6cm
　　　　直徑／0.5cm
　　墨／寶墨堂漆煙墨
　　紙／王國財精製「硬黃紙」（熟紙）

51 **第五種**
　　原作尺寸／每頁 32×22 cm
　　筆／精製狼毫「右將軍」
　　　　出鋒／4.2cm
　　　　直徑／1.2cm
　　墨／訂製油煙墨「詩硯齋」
　　紙／王國財精製羅紋金宣（半熟紙）

71 **第六種**
　　原作尺寸／每頁 16.5×24 cm
　　筆／精製狼毫「神劍」
　　　　出鋒／4.3cm
　　　　直徑／1cm
　　墨／韓國製油煙墨「萬壽無疆」
　　紙／2012 長春棉紙行「雁皮紙」（生紙）

第一種

原作尺寸／72×22 cm

筆／精製純狼毫「蘭亭」

　　出鋒／2.5cm

　　直徑／0.5cm

墨／訂製油煙墨「詩硯齋」

紙／廣興紙寮 2012 年精製「淡金紙」（熟紙）

永和九年歲在癸丑暮春之初會
于會稽山陰之蘭亭脩禊事
也群賢畢至少長咸集此地
有崇山峻領茂林脩竹又有清流激
湍映帶左右引以為流觴曲水
列坐其次雖無絲竹管弦之
盛一觴一詠亦足以暢敘幽情
是日也天朗氣清惠風和暢仰
觀宇宙之大俯察品類之盛
所以遊目騁懷足以極視聽之
娛信可樂也夫人之相與俯仰
一世或取諸懷抱悟言一室之內
或因寄所託放浪形骸之外雖
趣舍萬殊靜躁不同當其欣
於所遇暫得於己快然自足不

欣俛仰之間以為陳迹猶不
能不以之興懷況脩短隨化終
期於盡古人云死生亦大矣豈
不痛哉每攬昔人興感之由
若合一契未嘗不臨文嗟悼不
能喻之於懷固知一死生為虚
誕齊彭殤為妄作後之視今
亦由今之視昔　悲夫故列
叙時人錄其所述雖世殊事
異所以興懷其致一也後之攬
者亦將有感於斯文

小字易工而不易暢蓋點畫細微
波折挫頓即難使轉固非功夫
精熟筆墨妙不能為也壬
辰四月偶於此欲書得此當有可觀
之處未知見者以為如何俟考證

9

永和九年歲在癸丑暮春之初會
于會稽山陰之蘭亭脩稧事
也羣賢畢至少長咸集此地
有峻領茂林脩竹又有清流激
崇山
湍映帶左右引以為流觴曲水
列坐其次雖無絲竹管弦之
盛一觴一詠亦足以暢叙幽情
是日也天朗氣清惠風和暢仰

觀宇宙之大俯察品類之盛
所以遊目騁懷足以極視聽之
娛信可樂也夫人之相與俯仰
一世或取諸懷抱悟言室之內
或因寄所託放浪形骸之外雖
趣舍萬殊靜躁不同當其欣
於所遇暫得於己快然自足不
知老之將至及其所之既惓情
隨事遷感慨係之矣向之所

欣俛仰之間以為陳迹猶不
能不以之興懷況脩短隨化終
期於盡古人云死生亦大矣豈
不痛哉每攬昔人興感之由
若合一契未嘗不臨文嗟悼不
能喻之於懷固知一死生為虛
誕齊彭殤為妄作後之視今
亦由今之視昔
悲夫故列

敍時人錄其所述雖世殊事
異所以興懷其致一也後之攬
者亦將有感於斯文

小字易工而不易暢蓋點畫既微
波折挫頓即難使轉固非功夫
精熟筆精墨妙不能為也壬
辰四月偶然欲書得此當有可觀
之處未知見者以為如何俟考諒

第二種

原作尺寸╱ 66 ╳ 24 cm

筆╱精製純狼毫

　　出鋒╱ 2.2cm

　　直徑╱ 0.3cm

墨╱訂製油煙墨「詩硯齋」

紙╱王國財精製「金宣」（生紙）

永和九年歲在癸丑暮春之初會
于會稽山陰之蘭亭脩禊事
也羣賢畢至少長咸集此地
有峻領茂林脩竹又有清流激
（崇山）
湍暎帶左右引以為流觴曲水
列坐其次雖無絲竹管弦之
盛一觴一詠亦足以暢敘幽情
是日也天朗氣清惠風和暢仰
觀宇宙之大俯察品類之盛
所以遊目騁懷足以極視聽之
娛信可樂也夫人之相與俯仰
一世或取諸懷抱悟言一室之內
或因寄所託放浪形骸之外雖
趣舍萬殊靜躁不同當其欣
於所遇蹔得於己快然自足不
知老之將至及其所之既惓情

隨事遷感慨係之矣向之所
欣俛仰之間以為陳迹猶不
能不以之興懷況修短隨化終
期於盡古人云死生亦大矣豈
不痛哉每攬昔人興感之由
若合一契未嘗不臨文嗟悼不
能喻之於懷固知一死生為虛
誕齊彭殤為妄作後之視今
亦由今之視昔　悲夫故列
敘時人錄其所述雖世殊事
異所以興懷其致一也後之攬
者亦將有感於斯文

小字易工整而難於流暢蓋點畫既微則
波折頓挫即不易精到使轉不難若
多姿非功夫純熟毫芒之動皆能心領
神會始克其境　壬辰四月後吉陳□

永和九年歲在癸丑暮春之初會
于會稽山陰之蘭亭修稧事
也羣賢畢至少長咸集此地
有峻領茂林修竹又有清流激
崇山
湍暎帶左右引以為流觴曲水
列坐其次雖無絲竹管弦之
盛一觴一詠亦足以暢敘幽情
是日也天朗氣清惠風和暢仰

觀宇宙之大俯察品類之盛

所以遊目騁懷足以極視聽之

娛信可樂也夫人之相與俯仰

一世或取諸懷抱悟言一室之內

或曰寄所託放浪形骸之外雖

趣舍萬殊靜躁不同當其欣

於所遇暫得於己快然自足不

知老之將至及其所之既惓情

隨事遷感慨係之矣向之所
欣俛仰之間以為陳迹猶不
能不以之興懷況脩短隨化終
期於盡古人云死生亦大矣豈
不痛哉每攬昔人興感之由
若合一契未嘗不臨文嗟悼不
能喻之於懷固知一死生為虛
誕齊彭殤為妄作後之視今

由今之視昔　悲夫故列

敘時人錄其所述雖世殊事

異所以興懷其致一也後之攬

者亦將有感於斯文

小字易工整而難於流暢蓋點畫既微則
波折頓挫即不易精到使轉亦難跌宕
多姿非功夫純熟毫芒之動皆能心領
神會始竟其境壬辰四月侯吉諒

第三種

原作尺寸／每頁 35 ╳ 17 cm

筆／精製狼毫「神龍」

　　　出鋒／ 3cm

　　　直徑／ 0.8cm

墨／「萬杵堂」油煙墨

紙／張豐吉「菠蘿宣」（生紙）

永和九年歲在癸丑暮春之初會
于會稽山陰之蘭亭脩禊事
也羣賢畢至少長咸集此地
有峻領茂林脩竹又有清流激

24

湍暎帶左右引以為流觴曲水

列坐其次雖無絲竹管弦之

盛一觴一詠亦足以暢敘幽情

是日也天朗氣清惠風和暢仰

觀宇宙之大俯察品類之盛

所以遊目騁懷足以極視聽之

娛信可樂也夫人之相與俯仰

一世或取諸懷抱悟言一室之內

或曰寄所託放浪形骸之外雖
趣舍萬殊靜躁不同當其欣
於所遇暫得於己快然自足不
知老之將至及其所之既惓情

27

隨事遷感慨係之矣向之所

欣俛仰之間以為陳迹猶不

能不以之興懷況脩短隨化終

期於盡古人云死生亦大矣豈

不痛哉每攬昔人興感之由
若合一契未嘗不臨文嗟悼不
能喻之於懷固知一死生爲虛
誕齊彭殤爲妄作後之視今

亦由今之視昔　悲夫故列

敘時人錄其所述雖世殊事

異所以興懷其致一也後之攬

者亦將有感於斯文

侯吉諒

二〇一〇年六月九日

30

第四種

原作尺寸／每頁 32 × 22 cm

筆／精製狼毫「冬狼長鋒」

 出鋒／ 3.6cm

 直徑／ 0.5cm

墨／寶墨堂漆煙墨

紙／王國財精製「硬黃紙」（熟紙）

永和九年歲在
癸丑暮春之初會
于會稽山陰之

32

蘭亭脩禊事
也君羣賢畢至
少長咸集此地

有峻領茂林脩竹又有清流激湍暎帶左右引

以為流觴曲水

列坐其次雖無

絲竹管弦之

盛一觴一詠亦足

以暢敍幽情

是日也天朗氣

清惠風和暢仰

觀宇宙之大俯

察品類之盛

所以遊目騁懷足以極視聽之娛信可樂也夫

人之相與俯仰
一世或取諸懷
抱悟言一室之內

或因寄所託放浪形骸之外雖趣舍萬殊靜

蹤不同當其欣於所遇暫得於已快然自足不

知老之將至及
其所之既惓情
隨事遷感慨

係之矣向之所

欣俛仰之間以

為陳迹猶不

能不以之興懷

況脩短隨化終

期於盡古人云

死生亦大矣豈

不痛哉每攬

昔人興感之由

若合一契未嘗

不臨文嗟悼不

能喻之於懷固

知一死生爲虛
誕齊彭殤爲
妄作後之視今

由今之視昔

悲夫故列

叙時人錄其所

述雖世殊事

異所以興懷其

致一也後之攬

者亦將有感於斯文

辛卯春月以蘭亭序為課極得
希佳筆精墨妙心手雙暢
之趣古人未必有此境界俟考諸

第五種

原作尺寸／每頁 32 × 22 cm

筆／精製狼毫「神劍」

　　出鋒／4.3cm

　　直徑／1cm

墨／韓國墨「萬壽無疆」

紙／王國財精製羅紋銀宣（半熟紙）

永和九年歲在
癸丑暮春之初會
于會稽山陰之

蘭亭脩稧事
也羣賢畢至
少長咸集此地

有峻領茂林脩
竹又有清流激
湍暎帶左右引

以為流觴曲水

列坐其次雖無

絲竹管弦之

盛一觴一詠亦
足以暢敘幽情
是日也天朗氣

56

清惠風和暢仰
觀宇宙之大俯
察品類之盛

所以遊目騁懷

足以極視聽之

娛信可樂也夫

人之相與俯仰
一世或取諸懷
抱悟言一室之內

或曰寄所託放浪形骸之外雖趣舍萬殊靜

跡不同當其欣

扵所遇蹔得

扵己快然自足不

知老之將至及
其所之既惓情
隨事遷感慨

係之矣向之所
欣俛仰之間以
為陳迹猶不

能不以之興懷況脩短隨化終期於盡古人云

死生亦大矣

不痛哉每攬

昔人興感之由

若合一契未嘗
不臨文嗟悼不
能喻之於懷固

知一死生為虛
誕齊彭殤為
妄作後之視今

由今之視昔

悲夫故列

敘時人錄其所

述雖世殊事

異所以興懷其

致一也後之攬

者。將有感於斯文

辛卯暮春用右軍將軍狼毫書此
筆重穎利神明多變俟吉諒

第六種

原作尺寸／每頁 16.5 ✕ 24 cm

筆／精製狼毫「神劍」

　　出鋒／4.3cm

　　直徑／1cm

墨／韓國製油煙墨「萬壽無疆」

紙／2012 長春棉紙行「雁皮紙」（生紙）

放大蘭亭

趙長鋒純狼毫

高燕萬壽無疆墨

長春新雁皮

二玄社擴大法帖

二〇二二年四月三十日

侯吉諒精臨

永年

和歲

九在

癸丑之

春之初

丑暮初

會
于

稽
山
陰

會
會

之脩

倄蘭

稧事

亭

畢 也

至 羣

少 賾

此 長

地 咸

有 集

領崇
山
戌峻
林

有脩

清竹

流又

帶　激

　　端

左

右　映

流引
觴以
曲為

其水

次列

雉坐

無管

絲弦

竹之

一 盛

詠 一

亠 觴

叙　旦
幽　以
情　暢

是天
朗日
氣也

清惠風

和暢

和

暢

仰

之觀

大宇

俯宙

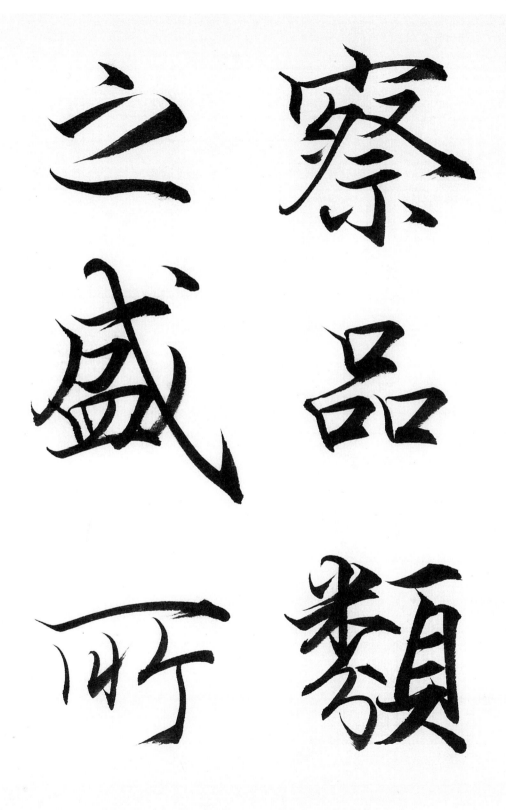

察之盛
品類之
顥所盛

驊

懷

足

以

遊

目

聴以
之極
娛視

也信

夫可

人樂

俯之
仰相
一與

世諸

或懷

取抱

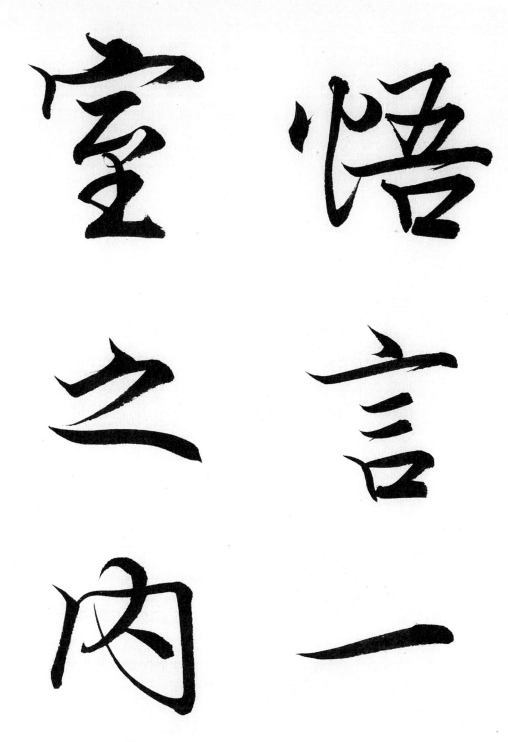

悟言一

室之内

所或

託回

放寄

之 浪

外 形

錐 骹

珠趣

静舍

蹤萬

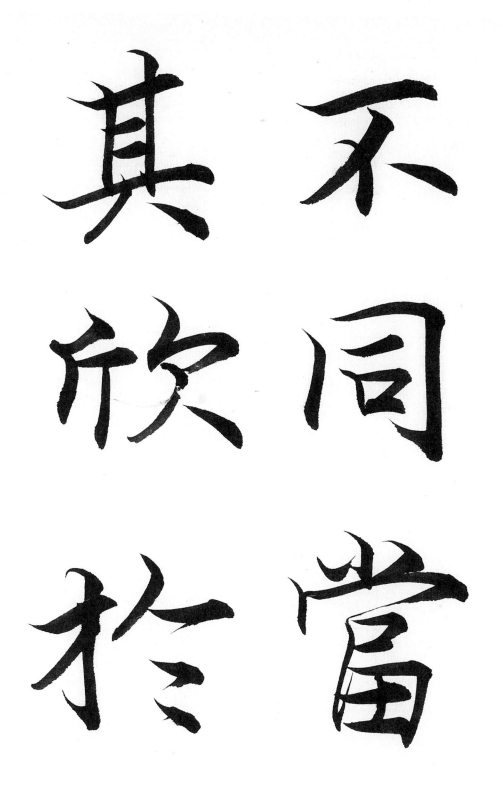

其不

欣同

於當

所遇暫
得於己

快

然

自

昱

不

知

至老
及之
其將

所
之
既
惓
惓
情
随

慨事遷

係遷歲

之歲

美向之

所欣俛

仰之

以為

陳間

能　逸

不　猶

以　不

況之
脩興
短懷

期　隨

於　化

盡　終

死 古

生 人

忘 去

大美不痛哉

每攬昔

人興感

臨未

文嘗

嗟不

喻
前

悼
不

之
於

柈
能

一懷死生

懷固知

齎 爲

赴 虚

殯 誕

119

沒為

之妄

視作

今今

之点

視由

昔悲夫

故列叙

其時　時
所　人
述　錄

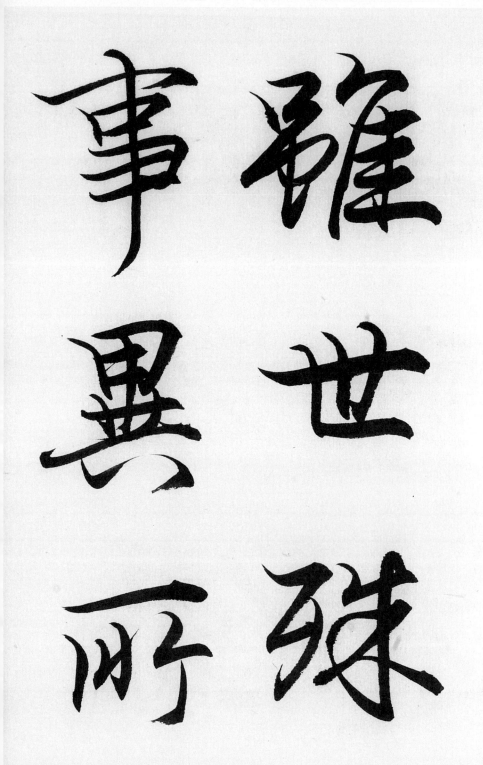

事雖

異世

所殊

以人興懷一

其致

攬

覽

也

後

者

之

将

有

感

於

斯

文

Treasure 54

侯吉諒臨〈蘭亭序〉六種

作者｜侯吉諒
編輯｜樊茜萍
校對｜陳盈卉
美術設計｜憨憨泉有限公司
行銷｜陳雅婷

發行人｜簡秀枝
出版部經理｜陳柏谷
出版者｜典藏藝術家庭股份有限公司
地址｜104台北市中山北路一段85號3、6、7樓
讀者服務專線｜886-2-2560-2220分機300～302
傳真｜886-2-2542-0631
戶名｜典藏藝術家庭股份有限公司
劃撥帳號｜19848605
典藏藝術網｜http：//www.artouch.com

總經銷｜聯灃書報社
地址｜103 台北市重慶北路一段83巷43號
電話｜886-2-2556-9711
印刷｜崎威彩藝有限公司
初版｜2012年 7月

非 賣 品